U0110840

大展好書　好書大展
品嘗好書　冠群可期

大展好書　好書大展
品嘗好書　冠群可期

象棋名手殺著精華

象棋輕鬆學
18

吳雁濱 編著

品冠文化出版社

前 言

　　象棋名手，功力深厚，見識非凡，身經百戰，經驗老道。他們往往在未成殺勢時，步步緊逼，而形成殺勢後如電掣雷轟，以摧枯拉朽之勢攻城掠地。他們的殺著——內容豐富多彩，形式千變萬化，種類繁花似錦，韻味醇厚綿長，如陳年老酒，越陳越香。

　　本書精選海內外象棋名手精妙殺著實例四百餘局，這些局例，既有廣度又有深度，局局光彩奪目，著著妙筆生花。他山之石，可以攻玉，廣大象棋愛好者如認真參閱，必定可以從中汲取到豐富的營養。

編者

目　錄

 第1局　安內攘外

黑方

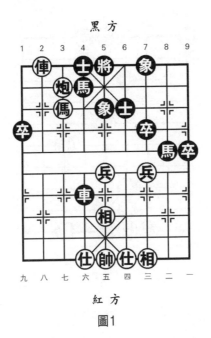

紅方

圖1

著法（紅先勝）：

1.炮七進一　　士4進5　　2.傌七進六！　將5平4

3.炮七退一

連將殺，紅勝。

改編自2007年「七斗星杯」全國象棋甲級聯賽河南隊曹岩磊——廣東東莞長安陳富杰對局。

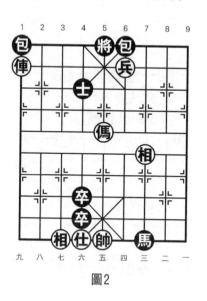

第2局　兵敗將亡

圖2

著法（紅先勝）：

1.兵四平五！　士4退5　　2.傌五進四　　包6進1

3.俥九平五　　將5平4　　4.俥五平六

連將殺，紅勝。

改編自2006年「啟新高爾夫杯」全國象棋甲級聯賽煤礦開灤股份宋國強——廈門港務控股苗永鵬對局。

第3局　兵戈搶攘

著法（紅先勝）：

1.兵七平六！　卒5平4　　2.俥五進一　　將4進1

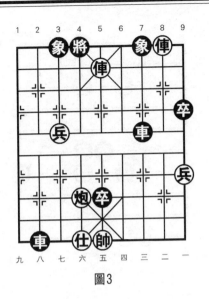

圖3

3.俥二退一　　將4進1　　4.兵六進一

連將殺，紅勝。

改編自2014年第4屆溫嶺「石夫人杯」全國象棋國手賽四川鄭惟桐——內蒙古洪智對局。

第4局　藏龍臥虎

著法（紅先勝）：

1.炮三平四！　包6退2　　2.炮四進四　　士6退5

3.兵五平四　　士5進6　　4.兵四進一

連將殺，紅勝。

改編自2014年「QQ遊戲天下棋弈」全國象棋甲級聯賽山東中國重汽趙金成—河北金環建設王瑞祥對局。

圖4

第5局　飛蛾撲火

著法（紅先勝）：

第一種攻法：

1.俥二進八　　士5退6　　2.炮三進一　　士6進5

3.傌三進四！　將5平6　　4.炮三退一

連將殺，紅勝。

第二種攻法：

1.炮五進四！　馬6進5　　2.俥二進八　　士5退6

3.炮三進一　　士6進5　　4.炮三平六　　士5退6

5.俥二平四

連將殺，紅勝。

改編自2014年「朱寶位杯」全國象棋團體賽福建深圳科士達代表隊鄭乃東——江西紫氣東來隊羅國新對局。

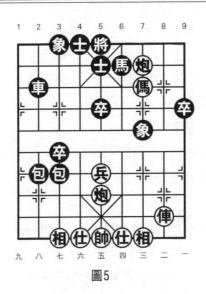

圖5

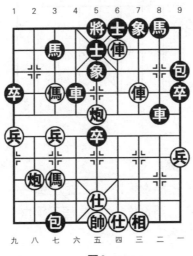

第6局　肝腸寸斷

圖6

著法（紅先勝）：

1.俥四平五！　將5平4　　2.俥五進一！　馬3退5

3.前傌進八　　將4進1　　4.俥三進二　　士6進5

5.俥三平五

連將殺，紅勝。

改編自2006年「西鄉引進杯」全國象棋個人賽河北陳狪──郵電潘振波對局。

 第7局　腹背受敵

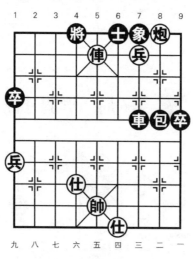

圖7

著法（紅先勝）：

1.俥五進一　將4進1　　2.炮二退一　士6進5

3.俥五退一　將4進1　　4.俥五平六

連將殺，紅勝。

改編自2013年「石獅·愛樂杯」全國象棋個人賽北

京威凱建設象棋隊唐丹—河北金環鋼構象棋隊劉鈺對局。

第8局　花飛蝶舞

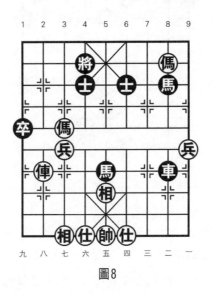

圖8

著法（紅先勝）：

1.傌二進四　　將4平5　　2.俥八進五　　將5退1

3.傌七進六！　將5平6　　4.俥八進一

連將殺，紅勝。

改編自2006年「交通建設杯」全國象棋大師冠軍賽安徽梅娜——雲南馮曉曦對局。

第9局　虎入羊群

著法（紅先勝）：

1.炮九進一　　士4進5　　2.傌九進八　　士5退4

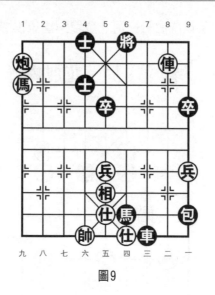

圖9

3.傌八退七　士4進5　　4.傌七進六

連將殺，紅勝。

改編自2013年「碧桂園杯」第13屆世界象棋錦標賽
中國澳門李錦歡──美西Joe Blow對局。

第10局　畫龍點睛

著法（紅先勝）：

1.傌七進五　士6進5　　2.俥二平五　將5平6

3.俥五進一　將6進1　　4.俥五平四

連將殺，紅勝。

改編自2013年「碧桂園杯」第13屆世界象棋錦標賽
馬來西亞黎金福──澳洲 Angus Macgregor 對局。

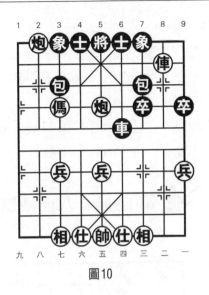

圖10

第11局　三軍效命

圖11

著法（紅先勝）：

1.炮七進三！　象5退3　　2.俥三進五　　士5退6

3.傌五進三　　士4進5　　4.俥三平四

連將殺，紅勝。

改編自2013年「碧桂園杯」第13屆世界象棋錦標賽
中國香港鄺偉德——美西Sam Sloan對局。

第12局　八面威風

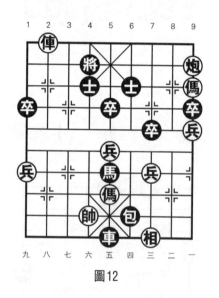

圖12

著法（紅先勝）：

1.傌一進三　　士6退5　　2.傌三退二！　士5退6

黑如改走包6退7，則傌二進四殺，紅勝。

3.傌二進四　　將4平5　　4.俥八平五　　將5平6

5.傌四進二

連將殺，紅勝。

改編自2014年第2屆「財神杯」電視象棋快棋邀請賽湖北洪智——北京蔣川對局。

第13局　閉目塞聽

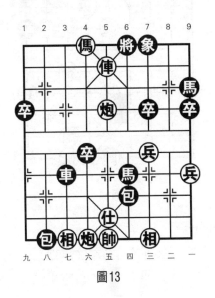

圖13

著法（紅先勝）：

1.俥五進一！　將6進1	2.俥五平三　將6平5
3.俥三平五！　將5平6	4.俥五平一　將6平5
5.俥一退一　將5退1	6.傌六退五

連將殺，紅勝。

改編自2006年「啟新高爾夫杯」全國象棋甲級聯賽煤礦開灤股份景學義——河北金環鋼構劉殿中對局。

第14局　懲前毖後

圖14

著法（紅先勝）：

1.後炮平六　包6平4　　2.仕六退五　包4平7

3.兵五平六　包7平4　　4.兵六平七　包4平7

5.炮三平六

連將殺，紅勝。

改編自2013年江蘇徐州首屆象棋公開賽暨彭城棋王
爭霸賽徐州趙劍——徐州呂建寬對局。

 第15局　俥高兵雙相必勝車士

著法（紅先勝）：

1.兵五平六　車5退3　　2.帥五平六　士4退5

```
    1 2 3 4 5 6 7 8 9
```

圖15

3.兵六平五　車5平4　　4.俥六進二　士5進4

5.兵五進一　將4退1　　6.兵五進一

絕殺，紅勝。

改編自2014年「QQ遊戲天下棋弈」全國象棋甲級聯賽金環建設陸偉韜──廣東碧桂園許國義對局。

第16局　尺兵寸鐵

著法（紅先勝）：

1.兵七平六　包8退1　　2.炮七進五！　包8平3

3.俥五進三　將6進1　　4.兵六平五

絕殺，紅勝。

改編自2014年「QQ遊戲天下棋弈」全國象棋甲級聯賽北京威凱建設王躍飛──杭州環境集團姚洪新對局。

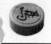

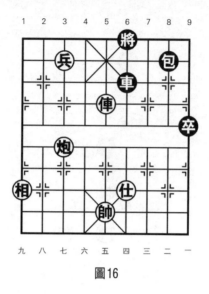

圖16

第17局　飛龍在天

圖17

著法（紅先勝）：

1.相五進七！ 馬2退4　　2.傌六進四　將5平6

黑如改走馬4退6，則俥四平三，車2平3，俥三進三殺，紅勝。

3.傌四進二　將6平5　　4.俥四進三

連將殺，紅勝。

改編自2014年「QQ遊戲天下棋弈」全國象棋甲級聯賽廣東碧桂園許銀川——廈門海翼鄭一泓對局。

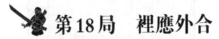

第18局　裡應外合

圖18

著法（紅先勝）：

1.俥一平四　將5進1	2.前俥退一！　將5退1
3.後俥平五　象3進5	4.俥五進一　士4進5
5.俥五進一　將5平4	6.俥四進一

連將殺,紅勝。

改編自2014年「QQ遊戲天下棋弈」全國象棋甲級聯賽北京威凱建設張強──江蘇句容茅山朱曉虎對局。

第19局 龍盤虎踞

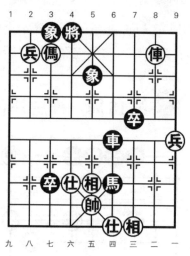

圖19

著法(紅先勝):

1.俥二進一	將4進1	2.傌七退六	象5退7
3.兵八平七	將4進1	4.俥二退二!	象7進5
5.俥二進一	象5退7	6.俥二平六	將4平5
7.俥六平五	將5平4	8.相五進七	馬6退5
9.傌六退五	車6退1	10.傌五進四!	車6退1
11.俥五平六			

絕殺,紅勝。

改編自2014年「QQ遊戲天下棋弈」全國象棋甲級聯

賽浙江程吉俊──江蘇句容茅山徐超對局。

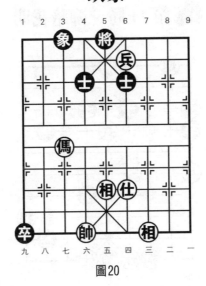

第20局　傌低兵單缺仕巧勝底卒單缺象

圖20

著法（紅先勝）：

1.傌七進六　士6退5　　　2.傌六進八　卒1平2

黑如改走象3進5，則傌八進九，象5進7，傌九退七，將5平4，兵四平五，紅勝定。

3.傌八進七　卒2平1　　　4.相五進七　卒1平2

5.相七退九　卒2平1　　　6.帥六平五　將5平4

7.傌七退九　士5進6　　　8.傌九退七　將4進1

9.帥五平六　卒1平2　　　10.傌七退九　卒2平1

11.傌九進八　卒1平2　　　12.傌八退七　將4退1

13.傌七退五

捉死士，紅勝定。

改編自2014年「QQ遊戲天下棋弈」全國象棋甲級聯賽金環建設劉明——上海金外灘趙瑋對局。

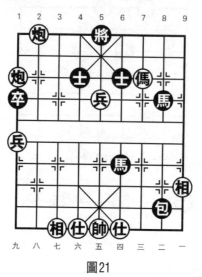

第21局　柳暗花明

圖21

著法（紅先勝）：

1.炮九進二　　將5進1　　2.兵五進一　　將5平6

3.兵五進一！　士6退5

黑如改走士4退5，則炮八退一，士5進4，炮九退一，連將殺，紅勝。

4.傌三退五　將6進1　　5.炮八退二

連將殺，紅勝。

改編自2015年第5屆「周莊杯」海峽兩岸象棋大師賽江蘇程鳴——廈門鄭一泓實戰對局。

第22局　兩敗俱傷

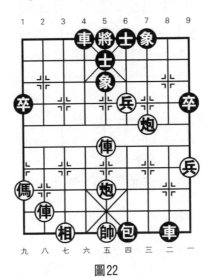

圖22

著法（紅先勝）：

1.俥五進三！	包6退4	2.帥五進一　車8退1
3.帥五退一	車8平2	4.俥五平八　包6平5
5.炮五平三	象7進9	6.前炮平五　士5進6
7.俥八退六		

紅得車勝。

改編自2014年「QQ遊戲天下棋弈」全國象棋甲級聯賽金環建設陸偉韜——上海金外灘趙瑋對局。

第23局　臨難鑄兵

著法（紅先勝）：

1.俥八退一	士6進5	2.兵五進一！　士4進5

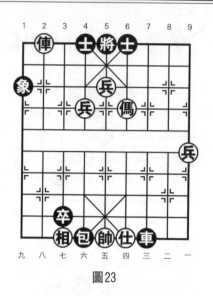

圖23

3.俥八進一　　象1退3　　4.俥八平七

絕殺，紅勝。

改編自2014年「QQ遊戲天下棋弈」全國象棋甲級聯賽江蘇句容茅山程鳴──北京威凱建設張申宏對局。

第24局　緩兵之計

著法（紅先勝）：

1.兵五平六！　車3平4

黑如改走車3退1，則傌二退四，將5平4，前炮平六，士5進4，兵六進一，絕殺，紅勝。

2.俥八平七　車4退3　　3.傌二退四

絕殺，紅勝。

改編自2014年太原市「天元杯」象棋公開賽太原焦

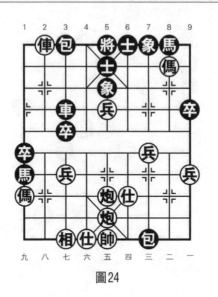

圖24

志強——晉中張壯飛對局。

第25局　慧眼識珠

著法（紅先勝）：

1.俥八進一　馬1退3

黑另有以下兩種應著：

（1）將4進1，兵七進一，將4進1，俥八退二，馬1進3，俥八平七，連將殺，紅勝。

（2）象5退3，俥八退五，象3進1，俥八平六，士5進4，兵七平六，卒7平6，仕五進四，卒6平5，帥四平五，卒5平4，炮五平六殺，紅勝。

2.俥八平七　　將4進1　　3.俥七退一　將4退1

4.俥七平六!　將4進1　　5.傌九進八

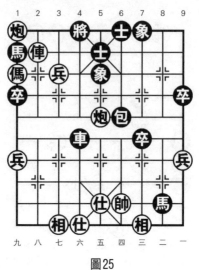

圖25

連將殺，紅勝。

改編自2014年浙江省「巾幗杯」首屆女子象棋錦標賽浙江省隊唐思楠——上海財經大學林琴思對局。

第26局　橫生枝節

著法（紅先勝）：

1.俥六平七　車2平4　　2.帥六平五　車4平2

3.俥五平九　車2平5　　4.帥五平六　士5退4

5.俥九平六　士6進5　　6.俥七平八

紅得馬勝定。

改編自2014年第2屆上海「川沙杯」象棋業餘棋王公開賽江蘇魯天—江蘇周群對局。

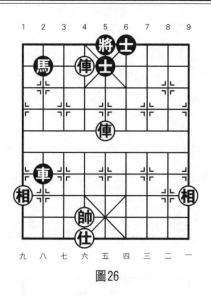

圖26

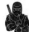第27局　驚蛇入草

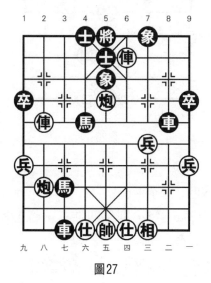

圖27

著法（紅先勝）：

1.俥四平五！　　將5平6　　2.俥五進一　　將6進1

3.俥八進三　　士4進5　　4.俥八平五　　將6進1

5.前俥平四

連將殺，紅勝。

改編自2014年第2屆上海「川沙杯」象棋業餘棋王公開賽湖北陳漢華——江西葉輝對局。

第28局　　井底之蛙

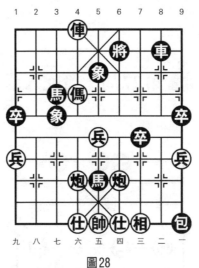

圖28

著法（紅先勝）：

1.傌六退四　　卒7平6

黑如改走將6平5，則傌四進三，將5平6，俥六平四，連將殺，紅勝。

2.傌四進三　　卒6平5　　3.俥六平四

連將殺，紅勝。

改編自2015年「張瑞圖·八仙杯」第5屆晉江（國際）象棋個人公開賽北京王天一──福建卓贊烽實戰對局。

第29局　驚濤駭浪

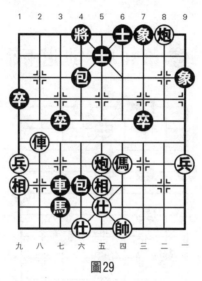

圖29

著法（紅先勝）：

1.俥八進五　將4進1　　2.炮五平六　後包平6

3.傌四進六　士5進4

黑如改走包6平4，則傌六進五，後包平5，俥八退一，將4退1，傌五進七，將4平5，俥八平五，絕殺，紅勝。

4.傌六進五　將4平5　　5.炮六平五　包6平5

6.俥八平四!　將5平4

黑如改走包5進4，則俥四平五殺，紅速勝。

7.俥四平六　將4平5　　8.俥六平七　包5進4

9.俥七平五

絕殺，紅勝。

　改編自2014年「QQ遊戲天下棋弈」全國象棋甲級聯賽杭州環境集團劉子健——內蒙古伊泰王天一對局。

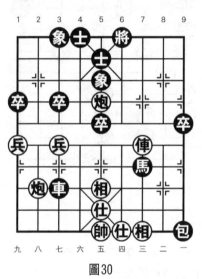

第30局　進退兩難

圖30

著法（紅先勝）：

1.俥三平四　將6平5　　2.俥四平二　將5平6

3.俥二進五　將6進1　　4.炮八進六　士5進4

5.炮五平九　馬7進5　　6.炮九進二　將6進1

7.俥二退二

絕殺，紅勝。

改編自2014年「QQ遊戲天下棋弈」全國象棋甲級聯賽浙江趙鑫鑫——上海金外灘謝靖對局。

第31局　抱殘守缺

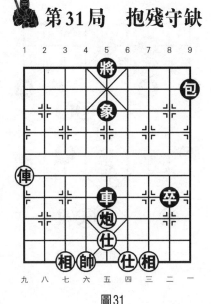

圖31

著法（紅先勝）：

1.俥九平一　包9平7

黑如改走包9平3，則俥一進五，將5進1，俥一平七，包3平4，俥七退一，卒8平7，俥七平六，紅得包亦勝。

2.俥一進五　將5進1　　3.俥一退一　包7平6

4.俥一退一

黑要丟車，紅勝。

改編自2014年第6屆句容「茅山半島杯」全國象棋冠軍邀請賽北京王天一——黑龍江趙國榮對局。

第32局　杯弓蛇影

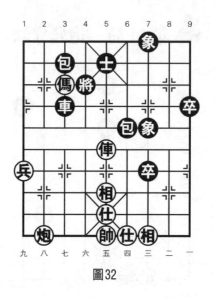

圖32

著法（紅先勝）：

1.炮八進七　將4退1　　2.俥五平六　士5進4

3.俥六進三　將4平5　　4.帥五平六　車3退1

黑如改走包6退4，則俥六進一，將5退1，俥六平五

殺，紅勝。

5.俥六平七

紅得車勝。

改編自2014年第4屆「周莊杯」海峽兩岸象棋大師賽

浙江黃竹風——內蒙古王天一對局。

第33局　兵精糧足

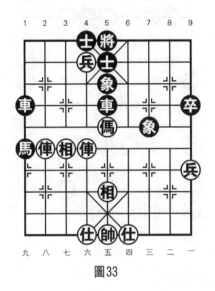

圖33

著法（紅先勝）：

1.俥八進五　車1平4

黑如改走車5進1，則兵六進一，將5平6（黑如士5退4，則俥八平六，將5進1，後俥進四殺，紅勝），俥六平四，士5進6，俥四進三殺，紅勝。

2.俥六進二　車5平4　　3.傌五進四！　將5平6

4.兵六平五

下一步傌四進二殺，紅勝。

改編自2014年第4屆「周莊杯」海峽兩岸象棋大師賽四川鄭惟桐——廈門陳鴻盛對局。

第34局　笨鳥先飛

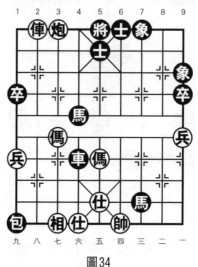

圖34

著法（紅先勝）：

1. 炮七退二　士5退4　　2. 傌七進五　馬4退3

黑如改走車4平5，則傌五進六，將5進1，俥八退一殺，紅勝。

3. 前傌進四　將5進1　　4. 俥八退一　將5進1

5. 傌四進二　士4進5

黑如改走車4平5，則傌二進四，將5平4，俥八平六殺，紅勝。

6. 傌二退三　將5平4　　7. 傌三退五　將4平5

8. 後傌進四

絕殺，紅勝。

改編自2014年第4屆「周莊杯」海峽兩岸象棋大師賽內蒙古洪智—河北陸偉韜對局。

 ## 第35局　蠶食鯨吞

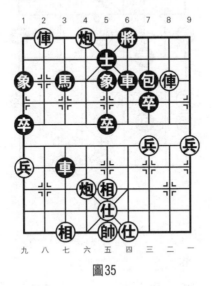

圖35

著法（紅先勝）：

1.俥二進二　　包7退2　　2.前炮平三!　　馬3退2

3.炮三平八　　將6進1　　4.炮六進六　　士5進4

5.俥二退一　　將6退1　　6.炮六平九

下一步炮九進一殺，紅勝。

改編自2014年「朱寶位杯」全國象棋團體賽廈門海翼象棋俱樂部謝業梘——火車頭隊崔峻對局。

 ## 第36局　沉魚落雁

著法（紅先勝）：

1.帥五平六!　　車9平8

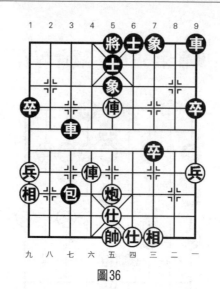

圖36

黑如改走車3退4，則俥五平六，卒7平6，前俥進三，車3平4，俥六進六殺，紅勝。

2.俥五平七！　車3平5　　3.俥七進三！　士5退4

4.俥七平六　　將5進1　　5.後俥進五

絕殺，紅勝。

改編自2014年「朱寶位杯」全國象棋團體賽廣東碧桂園隊許銀川——北京威凱建設隊張強對局。

第37局　蟾宮折桂

著法（紅先勝）：

1.炮四平五　　象3進5　　2.傌五退三　　象5退3

3.後傌進五！　象7退5　　4.俥六平五　　將6進1

5.俥五平三

捉死包，紅勝定。

　　改編自2014年「朱寶位杯」全國象棋團體賽廈門海翼象棋俱樂部鄭一泓——浙江隊趙鑫鑫對局。

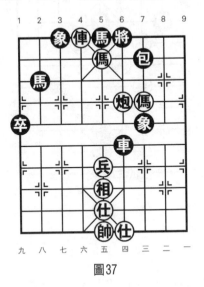

圖37

第38局　豺狼當道

著法（紅先勝）：

1.俥九平四　士4進5　　2.俥七進二　將5平4

　　黑如改走士5進4，則炮四平五，士4退5，俥七平五，將5平4，俥五平六，絕殺，紅勝。

3.俥四平五　車2平4　　4.俥五平六！　車4退1

5.俥七進一

　　絕殺，紅勝。

　　改編自2014年「朱寶位杯」全國象棋團體賽北京威凱建設隊張申宏——福建深圳科士達代表隊王石對局。

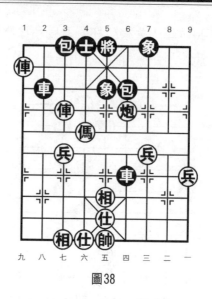

圖38

 第39局 俥單缺相必勝馬雙士

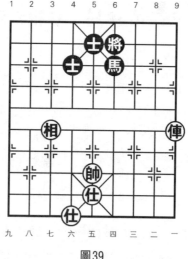

圖39

著法（紅先勝）：

1.俥一進四　將6退1　　2.俥一進一　將6進1

3.帥五平四　士5退4　　4.俥一平六　士4退5

5.俥六退一　將6退1　　6.俥六平五

困斃，紅勝。

改編自2014年「偉康杯」風雲昆山象棋實名群第1屆

總決賽湖北楊小平──昆山趙純對局。

第40局　草長鶯飛

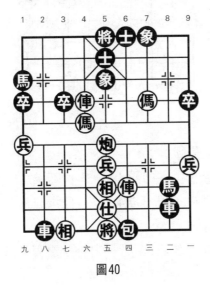

圖40

著法（紅先勝）：

1.俥四進七！　將5平6　　2.傌三進二　將6進1

3.俥六平四　士5進6　　4.俥四進一

連將殺，紅勝。

改編自2015年騰訊棋牌全國象棋甲級聯賽杭州環境

集團汪洋——廈門海翼陸偉韜對局。

第41局　唇亡齒寒

圖41

著法（紅先勝）：

1.傌九進七　　將5平4　　2.俥四進六！　士5進6

3.俥八平六　　馬3進4　　4.俥六進五

絕殺，紅勝。

改編自2014年第2屆「財神杯」電視象棋快棋邀請賽
湖北柳大華——浙江于幼華對局。

第42局　打草驚蛇

著法（紅先勝）：

1.俥八平四　　士4進5　　2.炮八平五！　將5進1

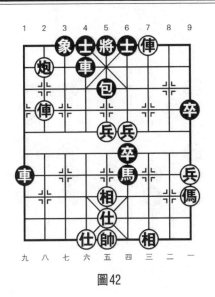

圖42

3.俥四進二！　將5平6　　4.俥三退一　　將6進1

5.兵四進一

絕殺，紅勝。

改編自2014年第2屆「財神杯」電視象棋快棋邀請賽
北京王天一——上海孫勇征對局。

第43局　東張西望

著法（紅先勝）：

1.俥八平五　士6進5　　2.炮三平七！　將5平6

3.俥三平四　將6平5　　4.炮七進二

絕殺，紅勝。

改編自2013-2014年「孚日家紡杯」全國象棋女子甲
級聯賽安徽棋院梅娜——浙江棋類協會唐思楠對局。

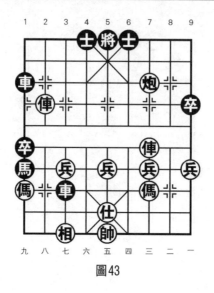

圖43

 第44局　堤潰蟻穴

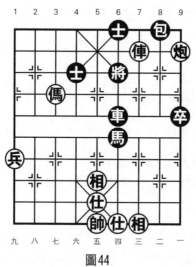

圖44

著法（紅先勝）：

1.俥三退一　將6退1　　2.傌七進五　車6平8

3.俥三進一　將6進1　　4.傌五進四　車8退2

黑如改走馬6退5，則俥三退二捉馬叫殺，紅勝定。

5.俥三平四　將6平5　　6.俥四退四　將5退1

7.傌四退二　將5退1　　8.俥四進五

絕殺，紅勝。

改編自2013—2014年「孚日家紡杯」全國象棋女子甲級聯賽北京中加實業唐丹——浙江波爾軸承陳青婷對局。

 ## 第45局　風掃落葉

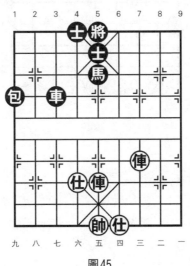

圖45

著法（紅先勝）：

1.俥三進六　士5退6　　2.俥五進五　士4進5

3.俥五進一　　將5平4　　　4.俥三平四

連將殺，紅勝。

改編自2006年「蓮花鋼杯」第14屆亞洲象棋錦標賽
越南吳蘭香——新加坡蘇盈盈對局。

第46局　防不勝防

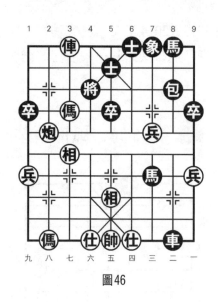

圖46

著法（紅先勝）：

1.炮八進二！　包8進1　　2.俥七退二　　將4退1

3.俥七進一　　將4進1　　4.俥七平六

絕殺，紅勝。

改編自2013-2014年「孚日家紡杯」全國象棋女子甲
級聯賽新晚報黑龍江王琳娜——浙江波爾軸承陳青婷對
局。

 第47局　俯首聽命

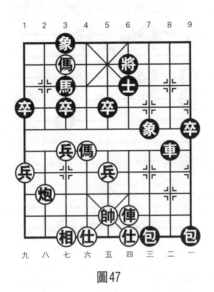

圖47

著法（紅先勝）：

1.炮八進六　　馬3退5　　2.傌六進五　　象7退5

3.傌七退五！　將6退1

黑如改走馬5進3，則前傌進七，將6退1，俥四進六

殺，紅勝。

4.俥四進六　將6平5　　5.前傌進七　將5平4

6.俥四進二

連將殺，紅勝。

改編自2006年第7屆重慶棋王賽許文學——胡智慧對

局。

 第48局　橫掃千軍

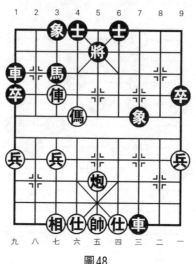

圖48

著法（紅先勝）：

1.傌六進四　將5退1

黑如改走將5進1，則傌四退五，馬3進5，俥七平五，將5平6，俥五平四，連將殺，紅勝。

2.俥七平五　象3進5

黑如改走士4進5，則傌四進三，將5平4，俥五平六，士5進4，俥六進一，連將殺，紅勝。

3.傌四進三　將5進1　　4.俥五平八　將5平4

5.俥八平六

連將殺，紅勝。

改編自2006年「西鄉引進杯」全國象棋個人賽黑龍江王琳娜——廣東文靜對局。

 第49局　骨肉相連

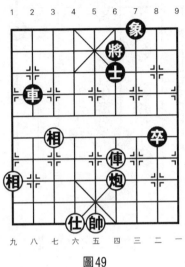

圖49

著法（紅先勝）：

1.俥四平八　車2平6　　2.炮四退二　卒8平7

3.俥八進四

下一步俥八平四殺，紅勝。

改編自2013年「楠溪江杯」決戰名山全國象棋冠軍挑戰賽北京王天一——浙江趙鑫鑫對局。

第50局　虎視眈眈

著法（紅先勝）：

1.俥五平六　將4平5　　2.俥七進四　士5退4

3.俥七平六　將5進1　　4.前俥退一　將5退1

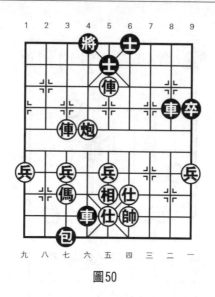

圖50

5.後俥平五　士6進5　　6.俥五進一　將5平6

7.俥六進一

連將殺，紅勝。

改編自2006年「啟新高爾夫杯」全國象棋甲級聯賽
重慶大江摩托許文學——浙江西貝樂宇宙聯盟于幼華對
局。

 ## 第51局　虎口餘生

著法（紅先勝）：

1.傌七進六!　馬3進4　　2.俥三平六　將4平5

3.傌八進七　將5進1　　4.俥六平二　將5平4

5.俥二退五

紅得車勝定。

圖51

改編自2013年「石獅‧愛樂杯」全國象棋個人賽成都棋院隊鄭惟桐——北京威凱建設象棋隊王天一對局。

第52局　荊棘叢生

著法（紅先勝）：

1.炮九平五	將5平4	2.俥四進一！	將4進1
3.俥八進一	將4進1	4.兵六進一	將4平5
5.俥八退一	士5進4	6.兵六進一	將5退1
7.兵六平五	將5平4	8.俥八平六	

連將殺，紅勝。

改編自2013年「石獅‧愛樂杯」全國象棋個人賽山東中國重汽象棋隊卜鳳波——內蒙古自治區鄭一泓對局。

圖52

第53局　兵來將擋

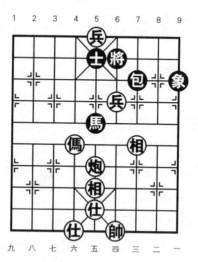

圖53

著法（紅先勝）：

1.兵四進一！　士5進6　　2.傌六進五　　將6平5

3.傌五進三

紅得包勝定。

改編自2013年「石獅‧愛樂杯」全國象棋個人賽內蒙古自治區鄭一泓──廣東碧桂園象棋隊許國義對局。

第54局　　動如脫兔

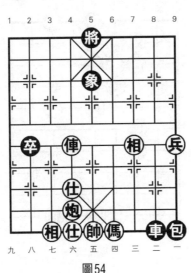

圖54

著法（紅先勝）：

1.炮六平五　　象5進7　　2.相三退五　　象7退5

3.相五退三　　象5進7　　4.傌四進五　　象7退5

5.傌五進四　　象5進7

黑如改走將5平6，則俥六進五，將6進1，傌四進三，將6進1，俥六平四，連將殺，紅勝。

6.傌四進五　象7退5　　7.傌五進七　象5進7

8.俥六進五

連將殺，紅勝。

改編自2013年「石獅・愛樂杯」全國象棋個人賽廣東碧桂園象棋隊許銀川──火車頭棋牌俱樂部崔岩對局。

 第55局　　風吹草動

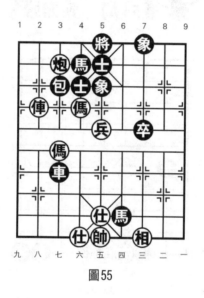

圖55

著法（紅先勝）：

1.傌六進四！　將5平6　　2.俥八進三　　將6進1

3.傌四進二

下一步俥八平四殺，紅勝。

改編自2006年「交通建設杯」全國象棋大師冠軍賽上海孫勇征──河北陳獅對局。

第56局 飛禽走獸

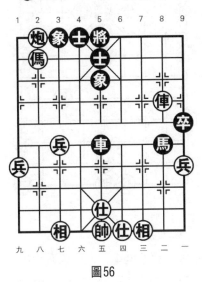

圖56

著法（紅先勝）：

1.俥二進三　象5退7　　2.俥二平三　士5退6

3.傌八退六　將5進1　　4.傌六退四

叫將抽車，紅勝定。

改編自2013年「碧桂園杯」第13屆世界象棋錦標賽越南阮黃燕——德國吳彩芳對局。

第57局 肺腑之言

著法（紅先勝）：

1.炮九平五！　象5進3

黑如改走卒5進1，則帥五平四，卒5進1，帥四進一，車3進8，帥四進一，士4進5，俥四平五殺，紅勝。

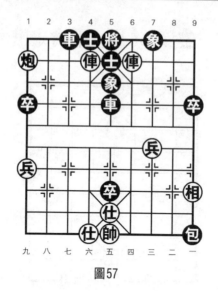

圖57

2.炮五退六　　車5進4　　3.帥五平四　　士4進5

4.俥六平五！　車5退6　　5.俥四進一

絕殺，紅勝。

改編自2013年「碧桂園杯」第13屆世界象棋錦標賽中國臺北李孟儒——東馬林嘉佩對局。

第58局　蜂擁而至

著法（紅先勝）：

1.俥七平五　　將5平6

黑如改走將5平4，則後俥平六殺，紅速勝。

2.前俥進一　　將6退1　　3.前俥進一　　將6進1

4.後俥進四　　將6進1　　5.前俥平四

連將殺，紅勝。

改編自2013年「碧桂園杯」第13屆世界象棋錦標賽

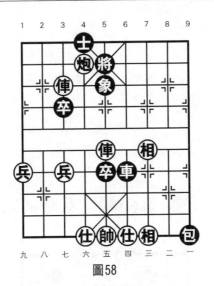

圖58

中國澳門曹岩磊—日本所司和晴對局。

第59局　寡不敵眾

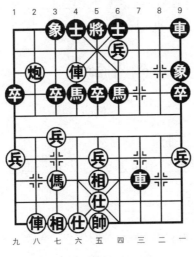

圖59

著法（紅先勝）：

1.炮八進二　　士6進5　　2.兵四平五!　將5進1

3.俥八進八　　將5退1　　4.俥六進二

絕殺，紅勝。

改編自2013年「碧桂園杯」第13屆世界象棋錦標賽越南阮黃燕──東馬林嘉佩對局。

第60局　兵藏武庫

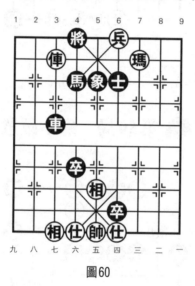

圖60

著法（紅先勝）：

1.兵四平五!　馬4退5　　2.傌三退五　　士6退5

3.俥七退三

紅得車勝定。

改編自2006年「啟新高爾夫杯」全國象棋甲級聯賽黑龍江名煙總匯長白山陶漢明──上海金外灘萬春林對局。

第61局　膽戰心驚

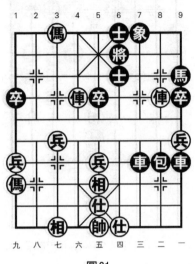

圖61

著法（紅先勝）：

1.俥六進二　　士6進5　　2.傌七退六　　將6退1

3.俥六平五！　象7進5　　4.俥五退一

雙叫殺，紅勝。

改編自2006年「西鄉引進杯」全國象棋個人賽浙江
張申宏——福建陳泓盛對局。

第62局　接踵而來

著法（紅先勝）：

1.俥九平六　　將4平5　　2.俥六平四！　車8退2

黑如改走車8平6，則炮三進四重炮殺，紅勝。

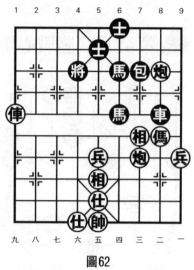

圖62

3.傌二進三　將5平4　　4.俥四平六　馬6進4

5.俥六進一

絕殺，紅勝。

改編自2013年福建省永定「土樓杯」中國象棋國際團體邀請賽廈門隊鄭乃東——福鼎隊柳文耿對局。

 第63局　驕兵必敗

著法（紅先勝）：

1.兵七平六！　將5平4　　2.兵五進一　卒1進1

3.炮八退九　卒1平2　　4.炮八平六

捉死包，紅勝定。

改編自2013年福建省永定「土樓杯」中國象棋國際團體邀請賽廈門隊鄭一泓——福鼎隊高定諾對局。

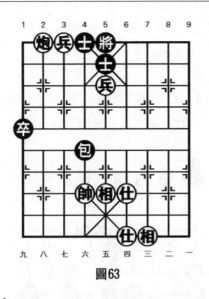

圖63

第64局　降龍伏虎

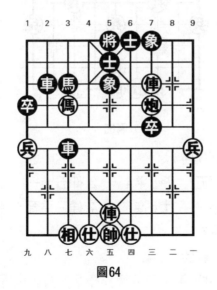

圖64

著法（紅先勝）：

1.傌七進五！　象7進5　　2.俥三平五　　將5平4

3.後俥平六　　將4平5　　4.炮三進三

絕殺，紅勝。

改編自2013年「碧桂園杯」第13屆世界象棋錦標賽中國孫勇征——中國澳門李錦歡對局。

第65局　驚詫萬分

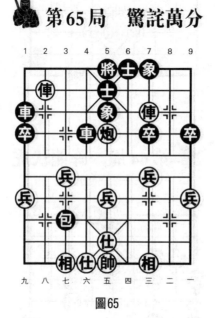

圖65

著法（紅先勝）：

1.俥八平五！　將5平4　　2.俥五進一　　將4進1

3.俥三進一　　士6進5　　4.俥三平五　　將4進1

5.前俥平六

連將殺，紅勝。

改編自2006年「楚河漢界杯」全國象棋等級賽河北范向軍——北京李賀對局。

第66局　舉重若輕

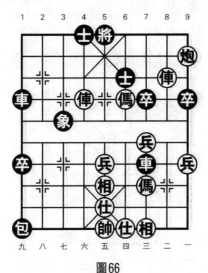

圖66

著法（紅先勝）：

1.俥二進二　將5進1　　2.俥二退一　將5退1

黑如改走將5進1，則俥六進一殺，紅勝。

3.傌四進六　將5平6　　4.俥二進一

連將殺，紅勝。

改編自2013年「永虹·得坤杯」第16屆亞洲象棋個

人賽越南賴理兄——澳洲胡敬斌對局。

第67局　獨斷專行

著法（紅先勝）：

1.俥四進三！　將5平6　　2.傌二進三　將6平5

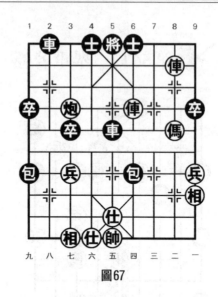

圖67

3.俥二進一　包6退6　　4.俥二平四

連將殺，紅勝。

改編自2013年「永虹‧得坤杯」第16屆亞洲象棋個人賽汶萊余祖望——緬甸張旺後對局。

第68局　風馳電掣

著法（紅先勝）：

1.俥六進一　將5進1　　2.俥六退一　將5退1

3.炮八進八　馬1退2　　4.俥六進一　將5進1

5.俥八進八　包3退1　　6.俥六退一　將5退1

7.俥八進一　包3平1　　8.俥六進一　將5進1

9.俥八退一　車3退3　　10.俥八平七

絕殺，紅勝。

改編自2013年第3屆「辛集國際皮革城杯」象棋公開

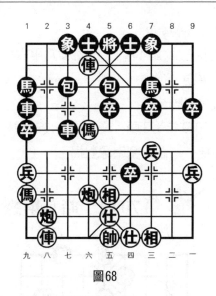

圖68

賽山東孟辰──河北周金紅對局。

第69局　含笑九泉

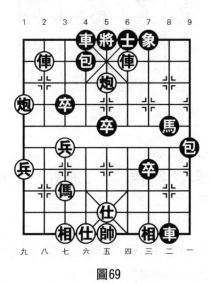

圖69

著法（紅先勝）：

1.炮九進三！　車4平1　　2.俥八平六　包9平5

3.帥五平四

雙叫殺，紅勝。

改編自2013年第3屆「辛集國際皮革城杯」象棋公開賽內蒙古陳棟——湖北劉宗澤對局。

第70局　皓首窮經

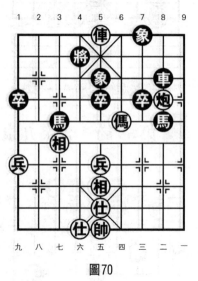

圖70

著法（紅先勝）：

1.傌四退六　象5進7　　2.傌六進七　車8平3

3.俥五平七

捉死車，紅勝定。

改編自2013年第3屆「辛集國際皮革城杯」象棋公開賽澳門曹岩磊——遼寧苗永鵬對局。

 第71局　鶴立雞群

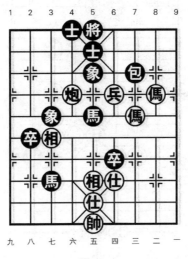

圖71

著法（紅先勝）：

1.傌二進三　　將5平6　　2.兵四進一！　馬5退6

3.炮六平四　　馬6退7　　4.後傌進四

絕殺，紅勝。

改編自2013年浙江省「永力杯」一級棋士象棋公開賽天津張彬——杭州張培俊對局。

第72局　蠱惑人心

著法（紅先勝）：

1.俥四退一　　士4退5　　2.傌五退七　　將4退1

3.俥四平五

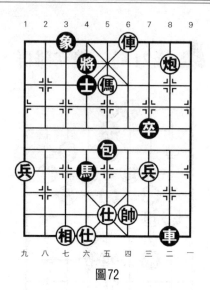

圖72

捉包叫殺，紅勝定。

改編自2013年第2屆重慶「黔江杯」全國象棋冠軍爭
霸賽湖北柳大華──北京王天一對局。

第73局　間不容髮

著法（紅先勝）：

1.傌五進七　將5平6

黑如改走包6平3，則兵六進一，將5平6，傌七退
五，包3平2，兵六平七，包2退3，兵七平八殺，紅勝。

2.兵六平五　包6平3　　　3.傌七進六　包3平2

4.傌六退四　象3進5　　　5.傌四退五　包2退1

6.炮七進四　包2退2　　　7.傌五進三

絕殺，紅勝。

改編自2013年第2屆重慶「黔江杯」全國象棋冠軍爭

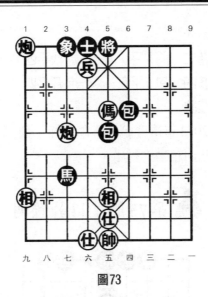

圖73

霸賽雲南趙冠芳──河北尤穎欽對局。

第74局　鯉魚打挺

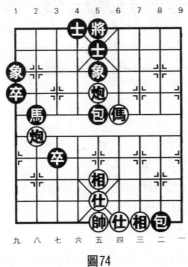

圖74

著法（紅先勝）：

1.傌四進二　將5平6　　2.炮八平四　馬2進4

3.傌二進四　包5平6　　4.炮五平四

絕殺，紅勝。

改編自2013年重慶黔江「體彩杯」象棋公開賽四川

鄭惟桐──四川趙攀偉對局。

第75局　口若懸河

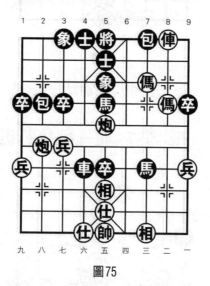

圖75

著法（紅先勝）：

1.俥二平三！　象5退7

黑如改走士5退6，則俥三平四殺，紅勝。

2.傌二進四

連將殺，紅勝。

改編自2007年「首都家居聯盟杯」全國象棋男子雙

人表演賽江蘇湯溝兩相和徐天紅王斌——北京中加張強蔣
川對局。

第76局　俥低兵仕相全巧勝馬士象全

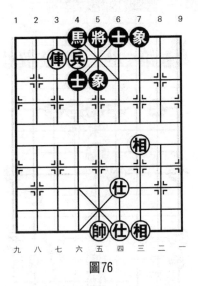

圖76

著法（紅先勝）：

1.俥七退一！　士6進5

黑如改走士4退5，則俥七進二！象7進9，帥五平
六，象9退7，兵六進一，士5退4，俥七平六，將5進1，
俥六平四，紅勝定。

2.俥七平八！　象7進9　　3.兵六進一！　將5平4

黑如改走將5平6，則俥八進二，象9進7，兵六平
五，將6進1，形成「俥底兵必勝士象全」的實用殘局，
紅勝定。

4.俥八進二！　將4進1　　5.帥五平六　士5進6

6.俥八退二！　士6退5　　7.俥八進一　將4退1

8.俥八平五

形成「單俥必勝單缺士」的實用殘局，紅勝定。

改編自2013年第2屆重慶「黔江杯」全國象棋冠軍爭

霸賽河北申鵬——黑龍江趙國榮對局。

第77局　開枝散葉

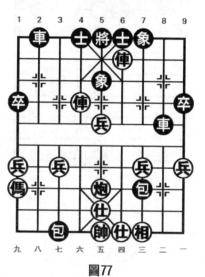

圖77

著法（紅先勝）：

1.兵五平四　　士4進5　　2.俥六平四　　將5平4

3.前俥進一！　將4進1　　4.後俥平六　　士5進4

5.俥四退一　　將4退1　　6.俥六進一

絕殺，紅勝。

改編自2013年重慶黔江「體彩杯」象棋公開賽重慶

沙區許文學——山東李翰林對局。

第78局　扣人心弦

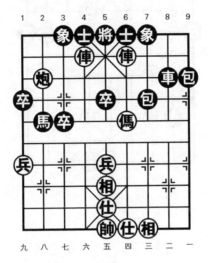

圖78

著法（紅先勝）：

1.帥五平六	士6進5	2.俥四平五！	士4進5
3.炮八進二	士5退4	4.俥六進一	將5進1
5.俥六退一			

絕殺，紅勝。

改編自2013年重慶黔江「體彩杯」象棋公開賽四川曾軍──貴州夏剛對局。

第79局　裡勾外連

著法（紅先勝）：

1.炮七進七！	象5退3	2.俥二進三	士5退6

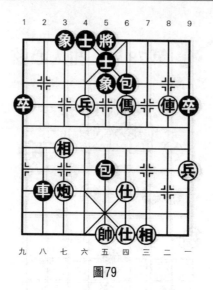

圖79

3.傌四進六　　將5進1　　4.俥二退一　　將5進1

5.傌六進八　　車2平5　　6.仕四進五!　車5平2

7.仕五進六

黑只有棄車砍傌，紅勝定。

改編自2013年安徽「甬商投資杯」象棋名人賽湖北
陳漢華——天津潘奕辰對局。

第80局　李代桃僵

著法（紅先勝）：

第一種攻法：

1.俥三平六　　象7進5　　2.俥六平五　　車8進1

3.俥五平六　　將5平6　　4.俥七平六!　士5退4

5.俥六進二!　將6進1　　6.傌四進五　　將6進1

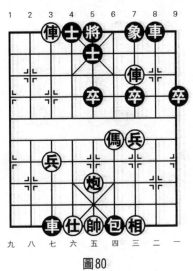

圖80

7.俥六退二

絕殺，紅勝。

第二種攻法：

1.俥三進一　象7進5　　2.炮五進五　士5進6

3.俥七退一　包6平4　　4.俥七平五　將5平6

5.俥三平四

絕殺，紅勝。

改編自2013年安徽「甬商投資杯」象棋名人賽安徽倪敏——安徽王靖對局。

 第81局　利涉大川

著法（紅先勝）：

1.傌六進七　將4平5

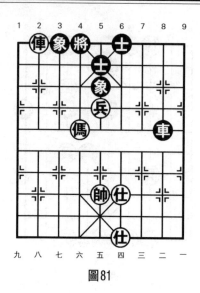

圖81

　　黑如改走將4進1，則俥八退一，將4進1，兵五平
六，連將殺，紅勝。

　　2.兵五進一！　車8平5　　3.帥五平六　　士5退4

　　4.俥八平七　　士6進5　　5.兵五進一！　將5平6

　　6.俥七平六

　　絕殺，紅勝。

　　改編自2013年第3屆溫嶺「長嶼硐天杯」全國象棋國
手賽浙江趙鑫鑫——廣東呂欽對局。

第82局　浪子回頭

著法（紅先勝）：

　　1.俥一進一　　將5進1　　2.傌四進三　　士4退5

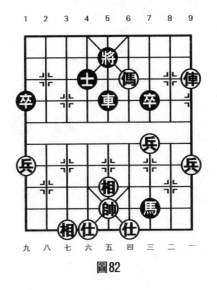

圖82

3.俥一退一　士5進6　　4.俥一平四

絕殺，紅勝。

改編自2013年「家和盛世·中正花園杯」象棋公開
賽老張家膏藥隊黎德志——武漢二隊劉宗澤對局。

第83局　瞭若指掌

著法（紅先勝）：

1.俥五進二！　將4進1　　2.傌四退五　　將4退1

3.傌五進七　　將4進1　　4.俥五平六

連將殺，紅勝。

改編自2013年陝西省「丈八門窗杯」城際象棋聯賽
安康隊柳大華——榆林隊李錦林對局。

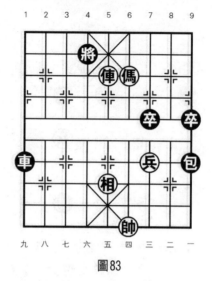

圖83

第84局 卷甲束兵

圖84

著法（紅先勝）：

1.兵六進一！　馬5退4　　2.兵五平六　　將4進1

3.炮一退八

下一步炮一平六殺，紅勝。

改編自2013年「家和盛世‧中正花園杯」象棋公開賽廣東黎德志——河南唐福亮對局。

第85局　救苦救難

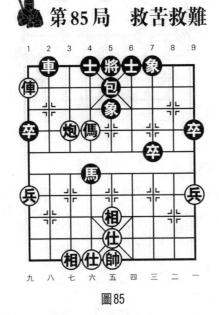

圖85

著法（紅先勝）：

1.傌六進四　　包5平6　　2.俥九平四　　士4進5

3.俥四進一！　將5平6　　4.炮七平四

絕殺，紅勝。

改編自2013年「QQ遊戲天下棋弈」全國象棋甲級聯賽湖北武漢光谷地產洪智——廣西跨世紀張學潮對局。

第86局　凌空飛渡

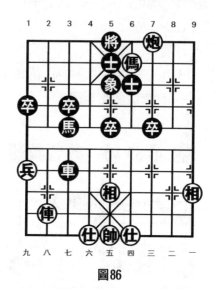

圖86

著法（紅先勝）：

1.俥八進八	士5退4	2.俥八平六	將5進1
3.俥六平四	將5平4	4.炮三退一	士6退5
5.俥四平五	車3平6	6.俥五退一	將4退1
7.俥五平六	將4平5	8.俥六進一	

絕殺，紅勝。

改編自2013年「QQ遊戲天下棋弈」全國象棋甲級聯賽廣東碧桂園許銀川——上海金外灘萬春林對局。

第87局　龍行虎步

著法（紅先勝）：

| 1.傌六進四 | 將4平5 | 2.俥二進五 | 將5進1 |

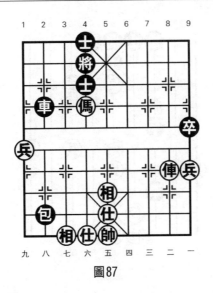

圖87

3.傌四進三！　士4退5　　4.俥二退一　士5進6

5.俥二平四

絕殺，紅勝。

改編自2013年河南省「夢之藍杯」中國象棋公開賽
鄭州騰飛隊姚洪新──鄭州騰飛隊顏成龍對局。

第88局　量力而行

著法（紅先勝）：

1.傌四進三　車6進1　　2.俥三平二！　車6平7

3.俥二進三　車7退1　　4.俥二平三

絕殺，紅勝。

改編自2013年江蘇省東台市第2屆「群文杯」象棋公
開賽上海陳泓盛──浙江王家瑞對局。

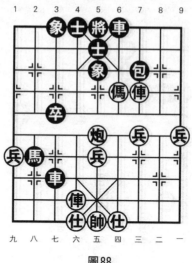

圖88

第89局　前呼後擁

圖89

著法（紅先勝）：

1. 俥七進一　士5退4　　2. 俥七平六　將6進1

3. 炮九退一　將6進1　　4. 俥六退二

連將殺，紅勝。

改編自2007年天津「南開杯」環渤海象棋精英賽河北申鵬——大連苗永鵬對局。

第90局　乾坤倒置

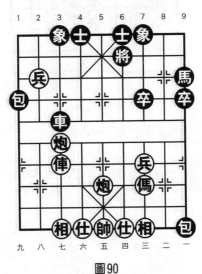

圖90

著法（紅先勝）：

1. 俥七平四　將6平5　　2. 炮七平五　將5平4

3. 俥四平六　包1平4　　4. 俥六進三

連將殺，紅勝。

改編自2007年「伊泰杯」全國象棋個人賽湖北柳大華——化工田長興對局。

 第91局　騎虎難下

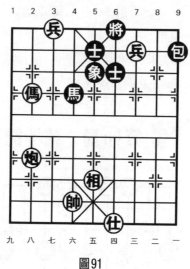

圖91

著法（紅先勝）：

1.傌八進六！　士5退4　　2.炮八進六　　包9退1

3.兵七平六　　象5退3　　4.兵三進一

絕殺，紅勝。

改編自2013年「QQ遊戲天下棋弈」全國象棋甲級聯賽廣東碧桂園莊玉庭──江蘇句容茅山王斌對局。

 第92局　千呼萬喚

著法（紅先勝）：

1.俥八進六　　士5退4　　2.傌四進六　　將5進1

3.俥八退一　　將5進1　　4.兵五進一

連將殺，紅勝。

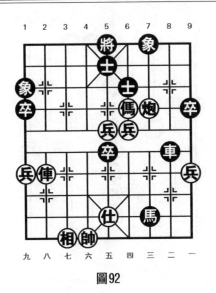

圖92

改編自2013年「錦龍杯」象棋個人公開賽河南姚洪新——廣西李立明對局。

第93局　輕攏慢撚

著法（紅先勝）：

1.帥五平六！　車5平3　　2.相五進七！　後包平4

黑如改走前包退3，則馬五進四，士5進6，俥六進七，將5進1，俥六退一，將5退1，俥八進三，下一步俥八平七殺，紅勝。

3.俥六進七！　士5退4　　4.馬五進六　　將5進1

5.俥八進二

絕殺，紅勝。

改編自2013年「錦龍杯」象棋個人公開賽河南姚洪新——廣東耿天愷對局。

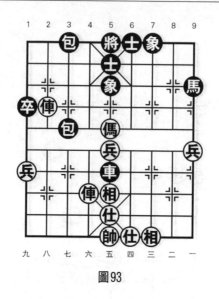

圖93

 第94局 鳩占鵲巢

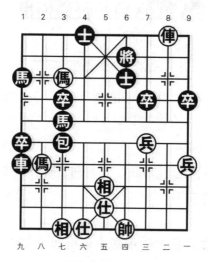

圖94

著法（紅先勝）：

1.傌七進六　將6平5　2.俥二退一　將5退1

3.傌六退七　將5平6　4.俥二退一　馬1進2

5.俥二平四　將6平5　6.俥四進二

絕殺，紅勝。

　改編自2007年「伊泰杯」全國象棋個人賽火車頭陳
啟明——內蒙古宿少峰對局。

第95局　蜻蜓點水

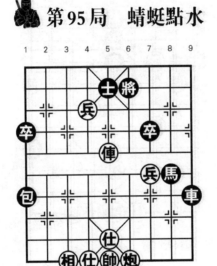

圖95

著法（紅先勝）：

1.仕五進四　包1平6

黑如改走士5進6，則兵六平五，包1平6，兵五平

四！將6進1，俥五平四殺，紅勝。

2.俥五進三　將6退1　3.兵六進一　包6進3

4.俥五進一　將6進1　　5.兵六平五　將6進1

6.俥五平四

絕殺，紅勝。

改編自2013年龍城棋協「世紀星小學杯」象棋擂臺賽山西焦志強——山西韓強對局。

第96局　日薄西山

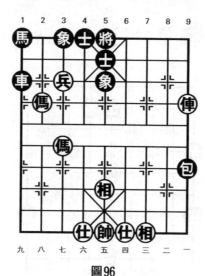

圖96

著法（紅先勝）：

1.俥一進三　象5退7　　2.俥一平三　士5退6

3.傌八進六　將5進1　　4.俥三退一　將5進1

5.俥三退一　將5退1　　6.傌六退四　將5退1

黑如改走將5平6，則俥三進一，將6進1，傌七進六，將6平5，俥三退一殺，紅勝。

　7.傌四進三　將5進1　　8.傌七進六　將5平4

9.俥三平六　將4平5　　10.俥六進二　將5平6

11.俥六退一　士6進5　　12.俥六平五　將6退1

13.俥五進一　將6進1　　14.傌三退一

下一步傌一進二或傌一退三殺，紅勝。

改編自2013年秀容「御苑杯」象棋公開賽四川鄭惟桐——河北申鵬對局。

第97局　情勢不妙

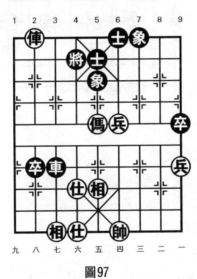

圖97

著法（紅先勝）：

1.相五進七！　士5進6　　2.俥八平五！　士6進5

3.傌五進七　將4進1　　4.俥五平八

下一步俥八退二殺，紅勝。

改編自2013年秀容「御苑杯」象棋公開賽湖北李雪松——山東才溢對局。

第98局　如魚得水

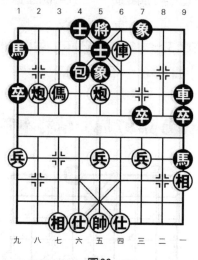

圖98

著法（紅先勝）：

1.炮八進三　馬1退3　　2.俥四平五　將5平6

3.傌七進六　車9平5　　4.俥五退一　將6進1

5.俥五退一

紅得車勝定。

改編自2013年秀容「御苑杯」象棋公開賽湖北汪洋
——澳門曹岩磊對局。

第99局　三思而行

著法（紅先勝）：

1.兵七進一　將4退1　　2.兵七進一　將4平5

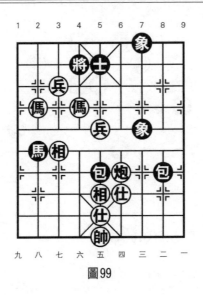

圖99

黑如改走將4進1，則傌六進八，連將殺，紅速勝。

3.傌八進七　將5平6　　4.傌六進四

連將殺，紅勝。

改編自2013年第5屆「淮陰・韓信杯」象棋國際名人賽中國程鳴——德國霍甲騰對局。

第100局　桑榆暮景

著法（紅先勝）：

1.俥一進二！　車4退4　　2.俥二平四　將6平5

3.俥一進一　士5退6　　4.俥四進一　將5進1

5.俥一退一　包6退1　　6.俥一平四

絕殺，紅勝。

改編自2013年芍藥棋緣江蘇儀征市「佳和杯」象棋公開賽上海市王鑫海——淮安市韓傳明對局。

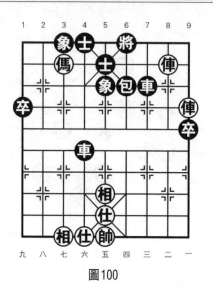

圖100

第101局　百煉成鋼

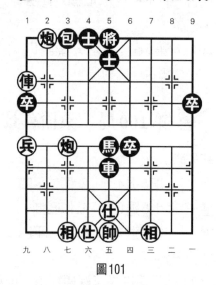

圖101

著法（紅先勝）：

1. 俥九平七　　將5平6　　2. 炮七進五　　將6進1

3. 炮八退一　　士5進4　　4. 俥七進一　　士4進5

5. 俥七退二　　士5退4　　6. 俥七平一　　車5平2

7. 俥一進二　　將6進1　　8. 炮七退二　　士4退5

9. 俥一退一

絕殺，紅勝。

改編自2013年芍藥棋緣江蘇儀征市「佳和杯」象棋
公開賽上海市王鑫海──揚州市張晨對局。

第102局　　赤誠相待

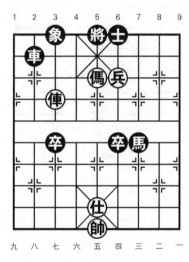

圖102

著法（紅先勝）：

1. 傌五進七　　將5進1　　2. 俥七平五　　將5平4

3. 俥五平六　　將4平5　　4. 帥五平六　　卒3平4

5. 俥六平五　　將5平4　　6. 兵四平五

下一步俥五平六殺，紅勝。

改編自2013年江都「泰潤大酒店・鉑金府邸杯」象
棋公開賽廣東省許國義──河北省王瑞祥對局。

第103局　出人頭地

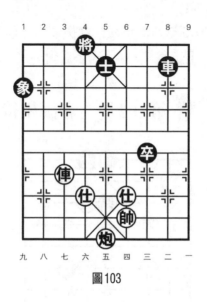

圖103

著法（紅先勝）：

1.俥七平六　士5進4　　2.俥六進四　車8平4

黑如改走將4平5，則仕四退五，車8平5，炮五進
八，紅得車勝定。

3.俥六進一　將4進1　　4.帥四平五

下一步炮五平六殺，紅勝。

改編自2013年大武漢「黃鶴樓杯」職工象棋邀請賽
湖北洪智──北京張強對局。

第104局　春蚓秋蛇

圖104

著法（紅先勝）：

1.傌一進三　　將5進1　　2.傌三退五！　將5退1

黑如改走將5進1，則俥七退一殺，紅勝。

3.炮三進五　　士6進5　　4.炮三退七

紅得車勝定。

改編自2013年第3屆「周莊杯」海峽兩岸象棋大師賽
福建陳泓盛——江蘇徐超對局。

第105局　耳聞目睹

著法（紅先勝）：

1.俥四進五　　將5退1　　2.俥四進一　　將5進1

3.兵七平六！　將5平4　　4.俥四平六　　將4平5

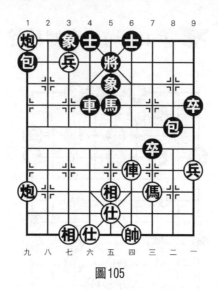

圖105

5.俥六退三

紅得車勝定。

改編自2013年第5屆「句容茅山‧餘坤杯」全國象棋
冠軍邀請賽黑龍江陶漢明——湖北柳大華對局。

第106局　俥單缺仕巧勝馬雙象

著法（紅先勝）：

1.俥九平六　將4平5

黑如改走馬3退4，則帥五進一，象7進9，帥五平
六，捉死馬，紅勝定。

2.俥六退一　馬3退2　　3.俥六進四　象7進9

4.俥六退二

捉雙，紅勝定。

改編自2013年第5屆「句容茅山‧餘坤杯」全國象棋

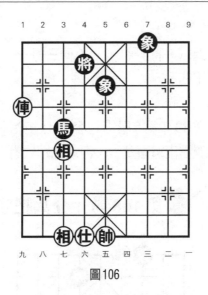

圖106

冠軍邀請賽上海胡榮華——浙江趙鑫鑫對局。

 # 第107局　獨步天下

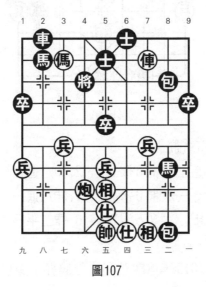

圖107

著法（紅先勝）：

1.傌七退六　將4平5　　2.俥三退一　士5進6

3.俥三平四

連將殺，紅勝。

改編自2013年第5屆「句容茅山·余坤杯」全國象棋冠軍邀請賽雲南黨國蕾──河北尤穎欽對局。

第108局　分兵把守

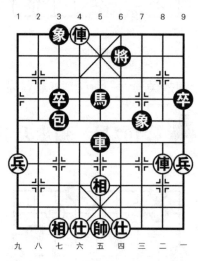

圖108

著法（紅先勝）：

1.俥二進五　將6進1　　2.俥六退二！　象7退5

3.俥二退一　將6退1　　4.俥六進一　　將6退1

5.俥二進二　象5退7　　6.俥二平三

連將殺，紅勝。

改編自2013年重慶首屆「學府杯」象棋賽四川李少

庚——浙江孫昕昊對局。

第109局　間關鶯語

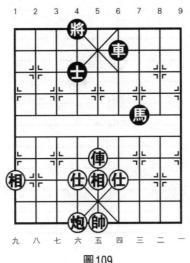

圖109

著法（紅先勝）：

1.俥五進四　車6進1

黑另有以下三種應著：

（1）車6進5，相五進七，黑方難應。

（2）車6平2，相五進七，車2進1，仕六退五，士4退5，俥五平八，紅得車勝定。

（3）馬7進8，俥五平六，將4平5，俥六進二，將5進1，俥六退一，將5退1，俥六平四，紅得車勝定。

2.仕六退五　士4退5　　3.俥五進一

下一步有仕五進六的惡手，紅勝定。

改編自2013年重慶首屆「學府杯」象棋賽四川李少

庚——澳門曹岩磊對局。

第110局　傌底兵單缺仕必勝雙士

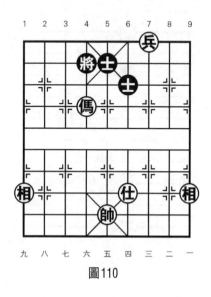

圖110

著法（紅先勝）：

1.兵三平四！　將4退1

黑如改走士5退6，則傌六進四，將4退1，傌四退三，士6進5，傌三進五，士5進6，傌五進七，將4進1，帥五進一，將4進1，傌七退八，士6退5，傌八進六，士5退6，傌六進八，士6進5，傌八進七，將4退1，傌七退五，紅勝定。

2.相一進三　將4進1　　3.兵四平五　將4進1

4.傌六進八　士5退4　　5.兵五平六　士6退5

6.兵六平五　士5進6　　7.帥五退一　士6退5

8.傌八進七　將4退1　　9.傌七退五

紅勝定。

改編自2013年重慶首屆「學府杯」象棋賽澳門曹岩磊——河南姚洪新對局。

第111局　疾惡如仇

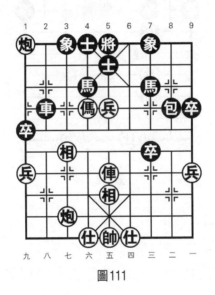

圖111

著法（紅先勝）：

1.炮七進八　馬4退3　　2.傌六進七　將5平6

3.俥五平四　士5進6　　4.俥四進四

連將殺，紅勝。

改編自2013年朔州朔城區第9屆「財盛杯」象棋公開賽定襄牛志峰——太原董波對局。

第112局　金蟬脫殼

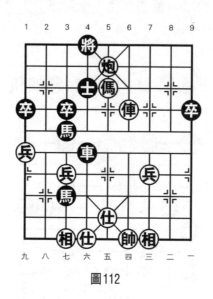

圖112

著法（紅先勝）：

1.炮五平二　將4進1

黑如改走將4平5，則俥四進三，將5進1，傌五進

三，連將殺，紅勝。

2.傌五進四　將4平5

黑如改走將4退1，則炮二進一，連將殺，紅勝。

3.俥四進二　將5進1　　4.俥四平六

連將殺，紅勝。

改編自2007年「鄞州杯」全國象棋大師冠軍賽浙江

勵嫻——雲南馮曉曦對局。

 # 第113局　近在眉睫

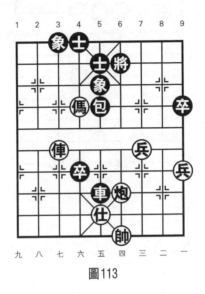

圖113

著法（紅先勝）：

1. 俥七平四　士5進6　　2. 炮四進五　士4進5

3. 炮四平二　士5進6　　4. 俥四進三

絕殺，紅勝。

改編自2013年晉江市第4屆「張瑞圖杯」象棋個人公開賽香港黃學謙—福建楊劍萍對局。

第114局　佳兵不祥

著法（紅先勝）：

1. 兵八平七　馬4進5　　2. 兵七進一　馬5退4

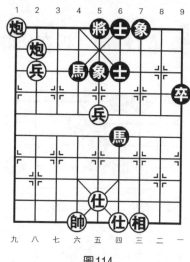

圖114

黑如改走馬5退3，則兵七進一，將5進1，炮九退一
殺，紅勝。

3.炮八進一　將5進1　　4.炮九退一　將5退1

5.兵七平六

下一步炮九進一殺，紅勝。

改編自2013年晉江市第4屆「張瑞圖杯」象棋個人公
開賽北京王天一——天津孟辰對局。

第115局　歡聲雷動

著法（紅先勝）：

1.炮五平六　士4退5　　2.炮二進二　士5退6

3.俥七退一　將4退1

黑如改走將4進1，則炮二退一，士6退5，炮六平

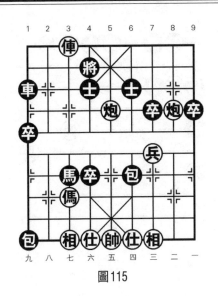

圖115

一，下一步炮一進一殺，紅勝。

　　4.炮二平六　車1平4　　5.俥七進一

　　連將殺，紅勝。

　　改編自2013年晉江市第4屆「張瑞圖杯」象棋個人公開賽河北苗利明——江西周平榮對局。

第116局　皓月中天

著法（紅先勝）：

　　1.俥六平五　將5平4　　2.俥五進一　將4進1

　　3.傌三進五　車3平5　　4.俥五退二

　　紅得車勝定。

　　改編自2013年晉江市第4屆「張瑞圖杯」象棋個人公開賽福建陳泓盛——廣東曾少權對局。

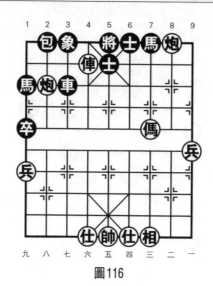

圖116

第117局 精明強悍

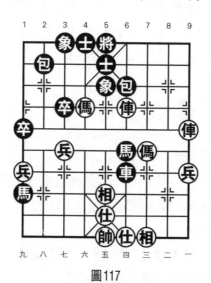

圖117

著法（紅先勝）：

1.俥一進四　士5退6　　2.傌六進七　將5進1

3.俥一退一　包6退1　　4.俥一平四

連將殺，紅勝。

改編自2013年重慶市九龍坡區魅力含谷「金陽地產杯」象棋公開賽四川鄭惟桐——河南劉洪濤對局。

第118局　　急怒交迸

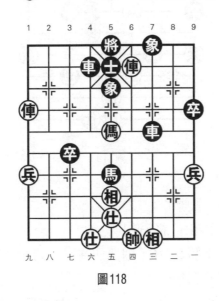

圖118

著法（紅先勝）：

1.俥九進三　車4退1　　2.傌五進六！　士5進4

3.俥四進一　將5進1　　4.俥九平六

紅勝定。

改編自2013年重慶市九龍坡區魅力含谷「金陽地產

杯」象棋公開賽四川鄭惟桐—河南王興業對局。

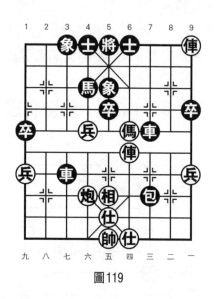

第119局 疾言厲色

圖119

著法（紅先勝）：

1.俥一平四！ 將5進1

黑如改走將5平6，則傌四進三，將6平5，俥四進五，連將殺，紅勝。

2.傌四進三！ 將5平4 3.後俥進四 士4進5

4.後俥平五

連將殺，紅勝。

改編自2013年首屆「財神杯」全國電視象棋快棋邀請賽湖北汪洋—廣東許銀川對局。

第120局　錦上添花

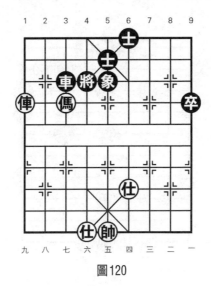

圖120

著法（紅先勝）：

1.傌七進五　將4退1　　2.傌五退七　將4進1

黑如改走卒9進1，俥九進二，將4退1（黑如將4進1，則傌七退五，將4平5，俥九退二，車3進2，俥九平五，將5平4，俥五進二，車3平5，俥五退三，紅得車勝定），俥九進一，將4進1，俥九平七，捉死車，紅勝定。

3.傌七退五　將4退1　　4.俥九平六　士5進4

5.傌五進四　將4退1　　6.俥六平九　車3退2

7.俥九進二　士6進5　　8.俥九平六

絕殺，紅勝。

改編自2013年河南省民權縣「文華杯」象棋公開賽孫逸陽——姚洪新對局。

第121局　百川歸海

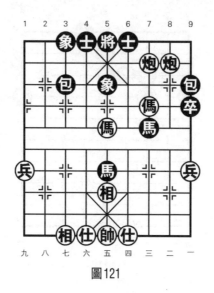

圖121

著法（紅先勝）：

1.炮二進一　　將5進1

黑如改走象5退7，則傌五進六，將5進1，炮二退一，連將殺，紅勝。

2.傌三進四！　　將5平6　　　3.炮二退一

連將殺，紅勝。

改編自2013年河南省民權縣「文華杯」象棋公開賽孫逸陽——吳俊峰對局。

 第122局　不入沉淪

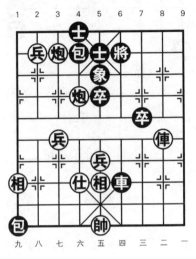

圖122

著法（紅先勝）：

1.俥二進四　將6進1　　2.炮六進一！　士5進4

黑如改走象5進3，則炮七退一，連將殺，紅勝。

3.俥二退一

連將殺，紅勝。

　改編自2013年河南省民權縣「文華杯」象棋公開賽趙殿宇——王世祥對局。

 第123局　風聲鶴唳

著法（紅先勝）：

1.俥五平四　士5進6　　2.俥四進四！　將6平5

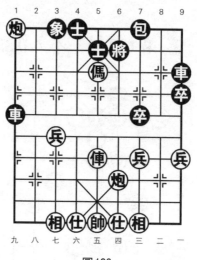

圖123

3.炮四平五 車1平5 4.俥四平一

紅得車勝定。

改編自2012年西安「西部京閩茶城杯」迎新春中國象棋公開賽京康公司一隊黨斐——內蒙古棋豐隊李貴勇對局。

第124局 背道而馳

著法（紅先勝）：

1.傌五退六 包1平4

黑如改走士5進4，傌七進八，將4退1，傌六進七，雙將殺，紅勝。

2.傌六退四 包4平1

黑如改走士5進4，則傌四退六，紅得子勝定。

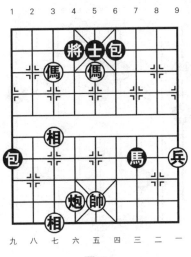

圖124

3.傌四進五　將4進1　　4.傌五退六　包1平4

5.傌六進四　包4平3　　6.傌七退六　包3平4

7.傌六進八

連將殺，紅勝。

改編自2012年越南全國象棋個人賽越南賴理兄——越南陳正心對局。

 第125局　汗牛充棟

著法（紅先勝）：

1.傌七進五！　將6平5

黑另有以下兩種應著：

（1）士4退5，俥九進二，包3退7，俥九平七，連將殺，紅勝。

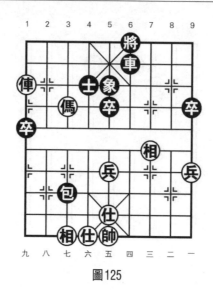

圖125

（2）車6平5，俥九進二，將6進1，傌五退三，將6
進1，俥九平四，車5平6，俥四退一，連將殺，紅勝。

2.俥九進二　　將5進1　　3.俥九退一　　將5進1

4.俥九平四

紅得車勝定。

改編自2012年越南全國象棋個人賽越南武明一——
越南陳正心對局。

第126局　風生水起

著法（紅先勝）：

1.炮二退一　　將4退1　　2.俥四退一　　馬5退7

黑如改走馬5進6，則炮二進一，將4退1，俥四進
二，連將殺，紅勝。

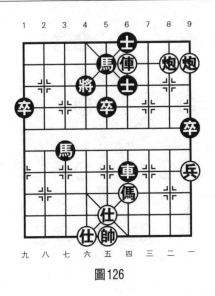

圖126

3.俥四退四

紅得車勝定。

改編自2012年「碧桂園杯」第31屆省港澳埠際象棋賽澳門李錦歡——香港王浩昌對局。

第127局　歡呼雀躍

著法（紅先勝）：

1.傌六進八　士5退4　　2.傌八退七　士4進5

3.俥六平五

連將殺，紅勝。

改編自2008年香港中國象棋團體賽香港趙汝權——香港賴羅平對局。

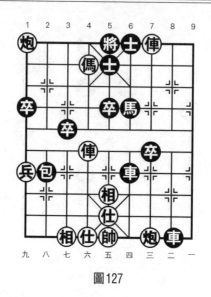

圖127

第128局　腳踏實地

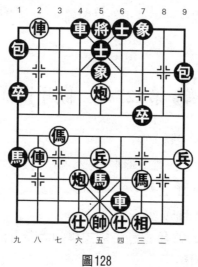

圖128

著法（紅先勝）：

1.前俥平六！　將5平4　　2.俥八進六　將4進1

3.炮五平六

連將殺，紅勝。

改編自2008年浙江省「溫嶺中學杯」象棋棋王賽浙

江趙鑫鑫──武漢陳漢華對局。

　第129局　韓信用兵

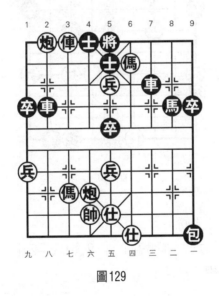

圖129

著法（紅先勝）：

1.前兵進一！　將5進1　　2.俥七退一　將5進1

3.傌四進六　將5平4　　4.傌七進六　車2平4

5.俥七平五

下一步前傌退八殺，紅勝。

改編自2008年廣東體育頻道電視快棋賽黑龍江趙國榮——黑龍江陶漢明對局。

第130局　來龍去脈

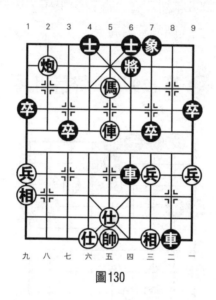

圖130

著法（紅先勝）：

1.傌五進六　　將6進1　　2.炮八平四!　……

解殺還殺，絕妙!

2.……　　　　車8平7　　3.仕五退四　車7平6

4.帥五進一

黑不成殺，紅勝定。

改編自2007年「滄州棋院杯」第2屆河北省象棋名人戰河北棋院苗利明——石家莊宋海濤對局。

 第**131**局　轉軸撥弦

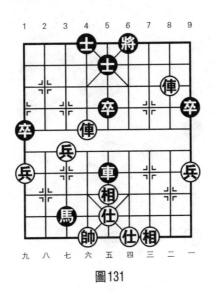

圖131

著法（紅先勝）：

1.俥六平四　　將6平5

黑如改走士5進6，則俥四進二，將6平5，俥四平五，士4進5，俥二進二，連將殺，紅勝。

2.俥二進二　　士5退6　　3.俥四進四　　將5進1

4.俥四平五　　將5平6　　5.俥二平四

連將殺，紅勝。

改編自2013年「新疆棋協杯」全國象棋團體賽浙江波爾軸承一隊金海英——黑龍江劉麗梅對局。

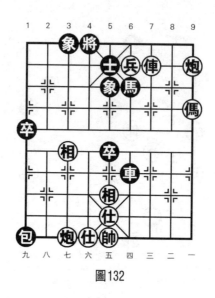

第132局　順勢而至

図132

著法（紅先勝）：

1.俥三進一　將4進1　　2.兵四平五！　將4平5

3.傌一進二

連將殺，紅勝。

改編自2005年「啟新高爾夫杯」全國象棋甲級聯賽瀋陽金龍痰咳淨卜鳳波——黑龍江林海靈芝苗永鵬對局。

第133局　誤入歧途

著法（紅先勝）：

1.傌三進二　象5退7

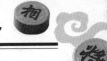

圖133

黑如改走士5退6，則傌二退一，士6進5，傌一進三，將5平4，俥三平六，士5進4，俥六進一，連將殺，紅勝。

2.俥三進三　士5退6　　3.俥三平四　將5進1

4.俥四平五　將5平4　　5.俥五平六　將4平5

6.傌二退三　將5進1　　7.炮一退二

連將殺，紅勝。

改編自2013年烏海市弘業國際「棋豐煤業杯」象棋邀請賽內蒙古伊泰蔚強——內蒙古烏海市楊青對局。

第134局　有眼無珠

著法（紅先勝）：

1.兵六平五！　車6平8　　2.俥七平六　將5進1

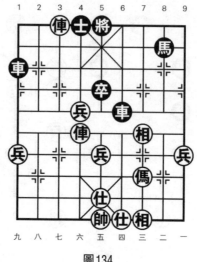

圖134

3. 後俥進四　　將5進1　　4. 前兵進一　　將5平6

5. 前兵平四　　將6平5　　6. 前俥平五

絕殺，紅勝。

改編自2012年第2屆世界智力精英運動會美國賈丹
——德國吳彩芳對局。

第135局　　暗無天日

著法（紅先勝）：

1. 前炮平三　　象7退9　　2. 炮二進五！　士5進6

3. 炮三進一　　士6進5　　4. 炮三平一

下一步炮二進一殺，紅勝。

改編自2012年第2屆世界智力精英運動會越南阮黃林
——英國陳發佐對局。

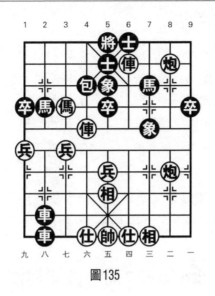

圖135

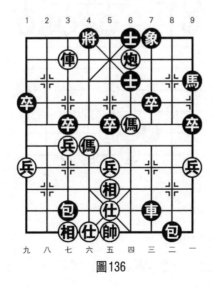

第136局　如箭離弦

圖136

著法（紅先勝）：

1.俥七進一　將4進1　　2.傌六進五　將4平5

3.傌五進七　將5平6　　4.俥七退一　士6退5

5.傌七退五　將6進1　　6.俥七退一　士5進4

7.俥七平六　象7進5　　8.俥六平五　將6退1

9.俥五進二　將6進1　　10.俥五平四

連將殺，紅勝。

改編自2012年河南平頂山市「萬瑞杯」象棋公開賽
廣東省黎德志——石家莊市趙殿宇對局。

 第137局　　波濤洶湧

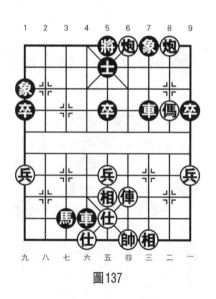

圖137

著法（紅先勝）：

1.炮四退一　士5退6　　2.炮四平一　車7平8

3.俥四進七　將5進1　　4.炮二退一　將5進1

5.俥四退二

絕殺，紅勝。

改編自2012年河南平頂山市「萬瑞杯」象棋公開賽廣東省黎德志——河南省棋牌院武俊強對局。

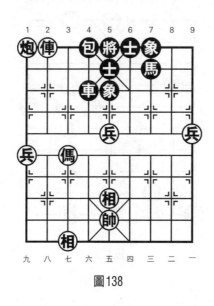

第138局　　無事生非

圖138

著法（紅先勝）：

1.傌七進八　車4平3　　2.俥八退一　包4進6

3.傌八進七　將5平4

黑如改走包4退5，則俥八進一，士5退4，俥八退二，叫將抽車，紅勝定。

4.俥八進一　將4進1　　5.炮九退一　將4進1

6.俥八退三

下一步俥八平六殺，紅勝。

改編自2012年河南平頂山市「萬瑞杯」象棋公開賽石家莊市趙殿宇——駐馬店市姚洪新對局。

第139局　所剩無幾

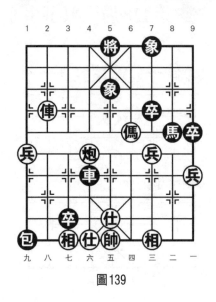

圖139

著法（紅先勝）：

1.俥八進三　　將5進1

2.傌四進六　……

紅也可改走俥八平四，黑方難應。

2.……　　　將5平6　　3.俥八退四　　將6退1

黑如改走車4平6，則俥八平二吃馬，紅得子得勢勝定。

4.俥八平四　將6平5　　5.帥五平四　馬8退7

6.傌六進七　將5進1　　7.俥四進三

絕殺，紅勝。

改編自2012年「農信杯」湖南省第34屆象棋錦標賽株洲棋協張申宏——湖南朱少鈞對局。

第140局　一意孤行

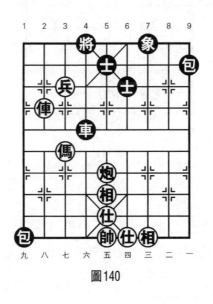

圖140

著法（紅先勝）：

1.俥八進三　將4進1　　2.兵七進一　將4進1

3.俥八退二

連將殺，紅勝。

改編自2012年河南平頂山市「萬瑞杯」象棋公開賽河北省苗利明——平頂山市武優對局。

第141局　添枝加葉

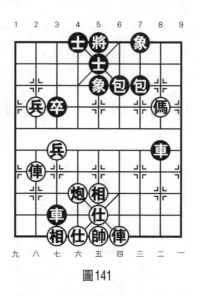

圖141

著法（紅先勝）：

1.傌二進三　將5平6　　2.俥八平四！　包6進3

黑如改走將6進1，則炮六進六，士5進4，前俥進四，將6平5，前俥進一，將5退1，前俥進一，將5進1，後俥進八殺，紅勝。

3.前俥進一　車8平6　　4.俥四進四　包7平6

5.相五進三　車3退2　　6.炮六平四　將6進1

7.傌三退二

伏殺，紅可再得一包勝定。

改編自2012年「農信杯」湖南省第34屆象棋錦標賽株洲棋協張申宏——株洲華東余燦新對局。

第142局　滿盤皆輸

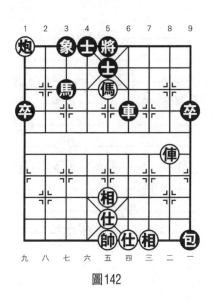

圖142

著法（紅先勝）：

1. 俥二進五　　士5退6　　2. 傌五進七　　將5進1

3. 俥二退一　　車6退2　　4. 炮九平八　　馬3進5

5. 炮八退一　　馬5退4　　6. 傌七退六　　將5退1

7. 俥二平四

紅得車勝定。

改編自2012年國弈大典之決戰名山象棋系列賽浙江于幼華——浙江趙鑫鑫對局。

第143局　所托非人

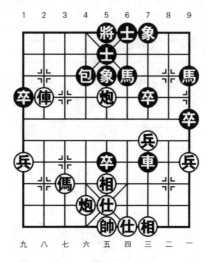

圖143

著法（紅先勝）：

1.俥八進三	包4退2	2.傌七進六	卒5平4
3.傌六進七	卒4平3	4.傌七進九	車7平4
5.傌九進七	車4退5	6.俥八平六！	

絕殺，紅勝。

　　改編自2012年「陳羅平杯」第17屆亞洲象棋錦標賽
中國王躍飛——中國香港陳振杰對局。

第144局　茫然失措

著法（紅先勝）：

| 1.俥三平二 | 象9退7 | 2.俥二進三 | 士5退6 |

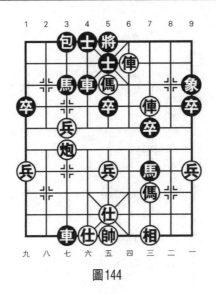

圖144

3.俥四進一　將5進1　　4.俥二退一　將5進1

5.俥四退一　士4進5　　6.俥二退一　士5進6

7.俥二平四

絕殺，紅勝。

改編自2012年「陳羅平杯」第17屆亞洲象棋錦標賽中國唐丹──越南吳蘭香對局。

 第145局　一著不慎

著法（紅先勝）：

1.傌五進六　包1平4　　2.傌六進四　將4平5

3.傌四退五

叫將抽車，紅勝定。

改編自2012年「陳羅平杯」第17屆亞洲象棋錦標賽

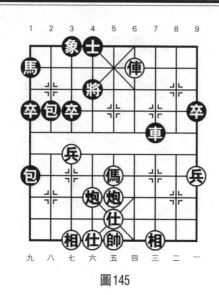

圖145

臺灣李孟儒——汶萊詹惠敏對局。

第146局　獨佔鰲頭

著法（紅先勝）：

1.炮二平五　象5退3

黑如改走將5平4，則炮五進一，馬2退3，兵四進一！士6退5，炮五平六，馬3退4，兵六進一殺，紅勝。

2.兵六進一　馬2退3　　3.兵四平五　將5平6

4.兵六進一！馬3進5　　5.帥四退一　馬5退6

6.兵六平五

絕殺，紅勝。

改編自2012年義烏「凌鷹‧華瑞杯」象棋年度總決賽湖南張申宏——廣東陳富杰對局。

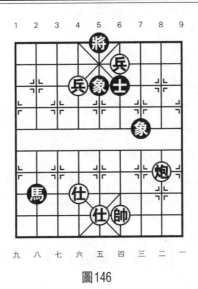

圖146

第147局　雲重月暗

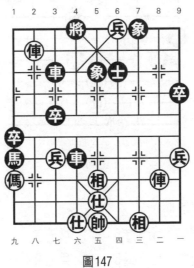

圖147

著法（紅先勝）：

1.俥二進六　象5退3

黑如改走馬1進3，則俥二平六！車4退5，俥八進一，車3退2，俥八平七殺，紅勝。

2.俥二平五！　士6退5　　3.俥八平五

下一步兵四平五殺，紅勝。

改編自2012年「磐安偉業杯」全國象棋個人賽內蒙古自治區蔚強──北京威凱建設象棋隊張強對局。

第148局　水天一色

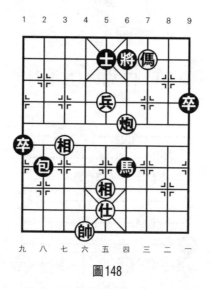

圖148

著法（紅先勝）：

1.傌三退四　士5進6　　2.兵五進一　將6退1

3.傌四進六　士6退5　　4.兵五平四

絕殺，紅勝。

改編自2012年「磐安偉業杯」全國象棋個人賽湖北三環象棋隊左文靜——廣東碧桂園象棋隊時鳳蘭對局。

 第149局　受用不盡

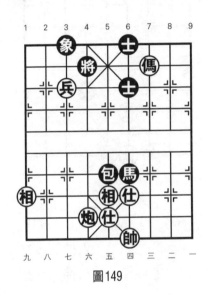

圖149

著法（紅先勝）：

1.仕五進六　將4平5　　2.炮六平一　將5平4

3.兵七進一　將4退1　　4.炮一平六　包5平4

5.炮六進二

紅得包勝定。

改編自2012年「磐安偉業杯」全國象棋個人賽煤礦開灤象棋隊孫博——浙江徐崇峰對局。

第150局　音信全無

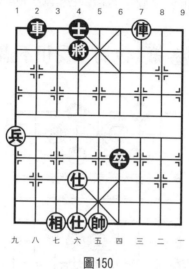

圖150

著法（紅先勝）：

1.俥三退一！　將4進1　　　2.俥三退二　　卒6平5

3.俥三平六　　將4平5　　　4.俥六平五　　將5平4

5.俥五退三

下一步俥五平六殺，紅勝。

改編自2014年第6屆「楊官璘杯」全國象棋公開賽湖北左文靜——河北玉思源對局。

 # 第151局　俥低兵仕相全必勝車象

著法（紅先勝）：

1.俥三退二　車5平6

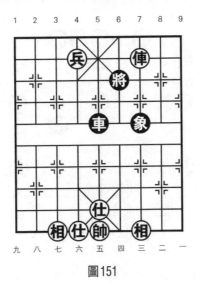

圖151

黑如改走車5平4，則俥三平四，將6平5，俥四平五，將5平4，兵六平七，車4進1，仕五進六，車4進2，俥五進三，下一步俥五平六殺，紅勝。

2.俥三平五　將6退1　　3.仕五進四　車6進3
4.俥五進二　將6進1　　5.俥五進一　將6退1
6.兵六平五　將6進1　　7.俥五平四
絕殺，紅勝。

改編自2014年蒜湖杯・決戰名山全國象棋冠軍挑戰賽廣東許銀川——廈門苗利明對局。

第152局　突如其來

著法（紅先勝）：

1.傌八進六！　士5進4　　2.傌九進七　將5進1

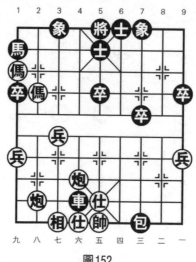

圖152

3.炮八進七

連將殺，紅勝。

改編自2005年全國象棋等級賽江蘇朱曉虎——上海
宇兵對局。

 第153局　驚奇詫異

著法（紅先勝）：

1.炮八平五！　車7平5

黑如改走象5退3，則俥八進八，將5進1，傌四進二
捉車叫殺，紅勝定。

2.俥八進八　包4退1　　3.俥四平二　將5平6

4.俥八平六　士6進5　　5.俥二平四

伏殺，紅勝。

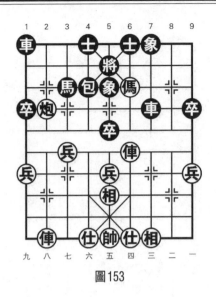

圖153

　　改編自2012年上海市「棋王杯」象棋超霸賽上海趙
瑋——天津張彬對局。

第154局　傾家蕩產

著法（紅先勝）：

1.俥二進八	將6進1	2.炮八退二	象5進3
3.俥七退一	象3進5	4.俥七退一	象5退3
5.俥七平四	將6平5	6.俥二退一	士5進6
7.俥四平五	將5平4	8.俥二平四	將4退1
9.俥四進一	將4進1	10.俥五平七	

伏殺，紅勝定。

　　改編自2012年廣西柳州「國安・豐尊杯」象棋公開
賽廣東蔡佑廣——柳州覃輝對局。

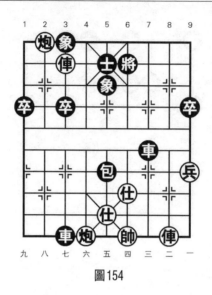

圖154

第155局　勢不兩立

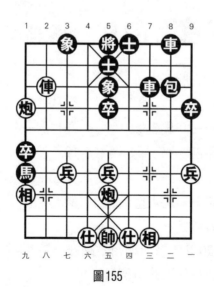

圖155

著法（紅先勝）：

1.炮五進四　　將5平4　　2.俥八進一！　象5進7

3.炮九進三　　象3進5　　4.炮五平七

下一步炮七進三殺，紅勝。

改編自2012年「長運杯」第4屆蘇浙皖城市象棋賽泰州劉子健——安慶倪敏對局。

第156局　一脈相承

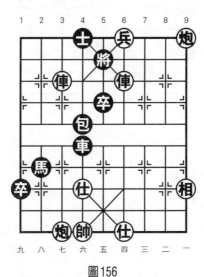

圖156

著法（紅先勝）：

1.俥七平五　　將5平4　　2.俥四進一　士4進5

3.俥四平五

連將殺，紅勝。

改編自2005年「甘肅移動通信杯」全國象棋團體賽杭州圍文局金海英——河北金環鋼構尤穎欽對局。

 第157局　暈頭轉向

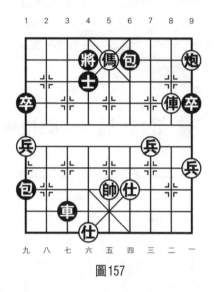

圖157

著法（紅先勝）：

1.傌五退六　士4退5

黑如改走包6退1，則傌六進四，將4退1，炮一進一，包6進1，俥二進三，包6退1，俥二平四殺，紅勝。

2.傌六進四　將4退1　　3.炮一平五　車3退1

4.帥五退一　包1平6　　5.俥二進三　後包退1

6.炮五平四！　前包退6　　7.俥二平四

絕殺，紅勝。

改編自2012年廣西柳州「國安‧豐尊杯」象棋公開賽廣東黎德志——柳州黃仕清對局。

第158局 淒風冷雨

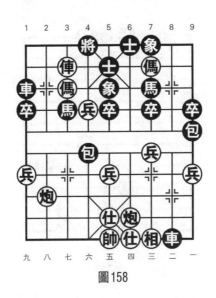

圖158

著法（紅先勝）：

1.俥七進一 將4進1 2.炮四進七！ 士5進4

黑如改走士5進6，則俥七平六殺，紅速勝。

3.兵六進一！ 將4平5

黑如改走將4進1，則炮八平六，包4平2，俥七平六，連將殺，紅勝。

4.俥七退一 將5退1 5.炮四退三 將5平4

6.俥七進一

連將殺，紅勝。

改編自2012年廣西柳州「國安·豐尊杯」象棋公開賽廣東陳富杰——遼寧苗永鵬對局。

第159局　赤心報國

圖159

著法（紅先勝）：

1.俥六進四　　包8平6　　2.兵五進一　　車3退5

3.俥六進三　　車3平5　　4.俥六退五！　將6平5

5.俥六進五

絕殺，紅勝。

改編自2012年第5屆「楊官璘杯」全國象棋公開賽中國澳門李錦歡──法國胡偉長對局。

第160局　手足無措

著法（紅先勝）：

1.俥四進四！　將4進1　　2.傌五退七　　將4進1

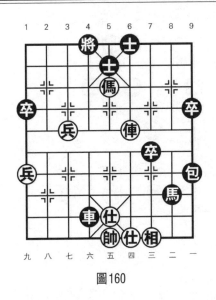

圖160

3.俥四平七　包9平5　4.仕五進六　包5退4

黑如改走包5平3，則俥七退二，將4退1，俥七進一，將4進1，俥七平六殺，紅勝。

5.馬七進八　將4退1　6.俥七退一　將4退1

7.俥七平五

絕殺，紅勝。

改編自2012年第5屆「楊官璘杯」全國象棋公開賽越南阮黃林——新加坡黃俊銘對局。

第161局　以暴易暴

著法（紅先勝）：

1.俥五進一！　象1退3　2.前炮平八　象3進5

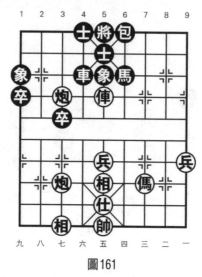

圖161

3.炮八進三　　象5退3　　4.炮七進七

絕殺，紅勝。

改編自2012年第5屆「楊官璘杯」全國象棋公開賽中國香港吳震熙——越南阮明日光對局。

第162局　百脈賁張

著法（紅先勝）：

1.俥三進五　　將6進1　　2.炮七進五　　士5進4

3.俥三退一　　將6進1　　4.俥三退一　　將6退1

5.傌五進六　　將6平5　　6.俥三平五　　將5平4

7.俥五平六　　將4平5　　8.俥六平五

連將殺，紅勝。

改編自2012年江蘇省東台市首屆「群文杯」象棋公開賽廣東黎德志——鹽城袁濤對局。

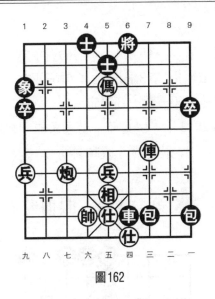

圖162

第163局　天造地設

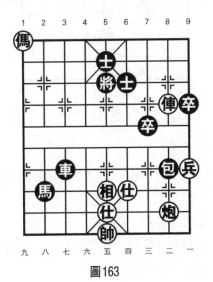

圖163

著法（紅先勝）：

1.俥二平五　　將5平4　　2.俥五平六　　將4平5

3.馬九退七！車3退5　　4.帥五平六

下一步俥六平五殺，紅勝定。

改編自2012年「伊泰杯」全國象棋甲級聯賽廣東碧桂園張學潮——河南啟福李曉暉對局。

第164局　眼前吃虧

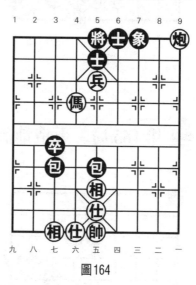

圖164

著法（紅先勝）：

1.兵五進一　　將5平4　　2.馬六進四　　包5退4

3.炮一平四

下一步俥四進五殺，紅勝。

改編自2012年第5屆「楊官璘杯」全國象棋公開賽上海趙瑋——廣西唐中平對局。

 第165局　跌跌撞撞

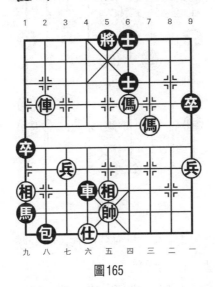

圖165

著法（紅先勝）：

1.傌三進四　將5進1　　2.前傌退六　將5平4

3.俥八進二　將4退1　　4.俥八進一　將4進1

5.傌六進八

連將殺，紅勝。

改編自2012年重慶第2屆「沙外杯」象棋賽四川李少庚——廣東黎德志對局。

 第166局　改邪歸正

著法（紅先勝）：

1.傌五進四！　將5平4

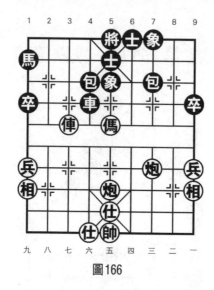

圖166

黑如改走包4平6，則炮三進六殺，紅勝。

2.炮三進六！　象5退7

黑如改走將4進1，則俥七進三殺，紅勝。

3.傌四退六

紅得車勝定。

改編自2012年首屆「武工杯」大武漢職工象棋邀請
賽山東隊卜鳳波——河北隊陸偉韜對局。

 第167局　神不守舍

著法（紅先勝）：

1.炮八進三！　車2退4　　2.俥四進二　　將4退1

3.傌七退五　　將4平5　　4.俥四平八

紅得車勝定。

改編自2012年首屆「武工杯」大武漢職工象棋邀請

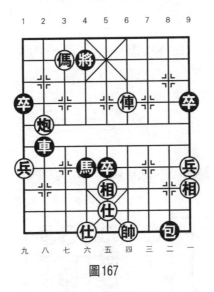

圖167

賽湖北隊洪智——廣東隊許國義對局。

第168局　長恨綿綿

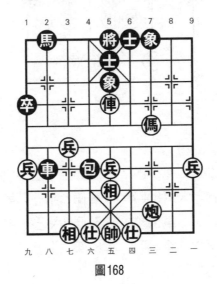

圖168

著法（紅先勝）：

1.炮三進八！　象5退7　　2.傌三進四　　將5平4

3.俥五平六　　馬2進4　　4.俥六進二

改編自2015年遼寧省阜新市「興隆大家庭」杯象棋公開賽瀋陽金松——哈爾濱趙澤宇實戰對局。

第169局　險象叢生

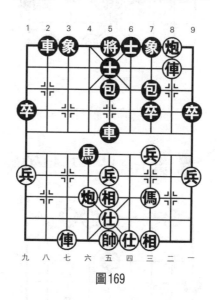

圖169

著法（紅先勝）：

1.俥七進八　　包5平4　　2.俥二平四　　包4退2

3.炮六進七　　將5平4　　4.俥七平五　　車5退3

5.俥四進一　　車5退1　　6.俥四平五　　將4進1

7.俥五平六　　將4平5　　8.俥六退五

紅得子得勢勝定。

改編自2012年重慶第2屆「沙外杯」象棋賽河南姚洪新——重慶廖幫均對局。

第170局　添酒回燈

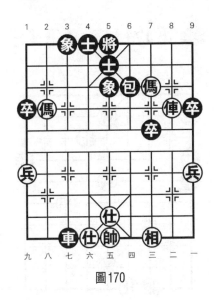

圖170

著法（紅先勝）：

1.俥二進三　象5退7

黑另有以下兩種應著：

（1）包6退2，傌八進六，士5進4，俥二平四，連將殺，紅勝。

（2）士5退6，傌八進六，包6平4，俥二平四，連將殺，紅勝。

2.俥二平三　士5退6　　3.俥三平四　將5進1

4.俥四退二　車3平2　　5.俥四退一　將5進1

6.傌八進七　將5平4　　7.俥四平六

絕殺，紅勝。

改編自2012年「伊泰杯」全國象棋甲級聯賽湖北三環柳大華──廣東碧桂園莊玉庭對局。

第171局　又急又怒

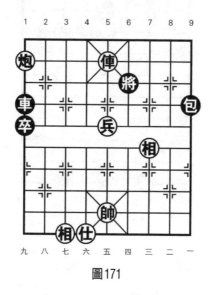

圖171

著法（紅先勝）：

1.兵五進一　　包9退1　　2.炮九退一！　車1平5

3.俥五退二

紅得車勝定。

改編自2012年「伊泰杯」全國象棋甲級聯賽山東中國重汽張申宏──浙江波爾軸承于幼華對局。

第172局　稍縱即逝

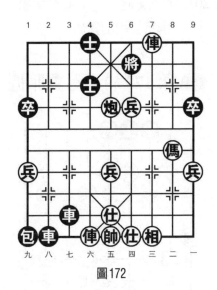

圖172

著法（紅先勝）：

1.兵四進一！　將6進1

黑如改走將6平5，則俥三退一，將5退1，兵四平五，將5平6，俥三進一，將6進1，傌二進三，連將殺，紅勝。

2.俥三平四　將6平5　　3.傌二進三　將5退1

4.俥四退一　將5退1　　5.傌三進五　士4進5

6.傌五進三　士5退4

黑如改走將5平4，則炮五平六，將4平5，俥四退二，連將殺，紅勝。

7.俥四退一！　將5進1　　8.傌三退五　將5平4

9.俥四進一 士4進5 10.炮五平六

連將殺,紅勝。

改編自2012年「交通杯」中國淮南象棋公開賽淮南
交通局姚洪新──南京言纘昭對局。

 第173局 尋聲暗問

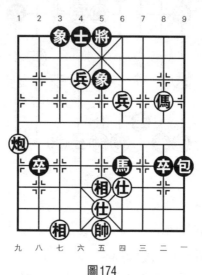

圖174

著法(紅先勝):

1.傌二進三 將5進1 2.炮九平一 將5平6

3.炮一進四 將6退1 4.兵四進一 士4進5

5.兵四進一 將6平5 6.兵四平五 將5平6

7.兵五進一

絕殺,紅勝。

改編自2012年「交通杯」中國淮南象棋公開賽呼和
浩特宿少峰──武漢劉宗澤對局。

第174局　一舉兩得

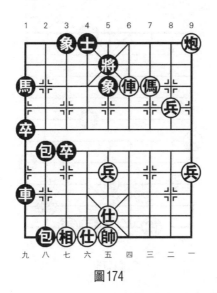

圖174

著法（紅先勝）：

第一種攻法：

1. 俥四退一　將5平4　　2. 俥四平六

連將殺，紅勝。

第二種攻法：

1. 俥四平五！　將5進1　　2. 炮一退二

連將殺，紅勝。

改編自2012年「伊泰杯」全國象棋甲級聯賽上海金外灘陳泓盛——廣西跨世紀潘振波對局。

 # 第175局　移船相近

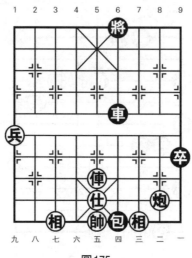

圖175

著法（紅先勝）：

1.俥五平四！　車6進3　　2.仕五進四　包6退1

3.炮二平三！　卒9平8　　4.帥五進一

捉死包，紅勝定。

改編自2012年「伊泰杯」全國象棋甲級聯賽上海金外灘謝靖——廣西跨世紀黃仕清對局。

 # 第176局　斬草除根

著法（紅先勝）：

1.俥四平六　將4平5　　2.傌六進五　車3平5

黑如改走象7退5，則傌五進三，將5平6，俥六平

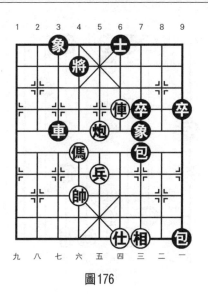

圖176

四，連將殺，紅勝。

　　3.傌五進三　　將5退1　　　4.俥六進三

　　連將殺，紅勝。

　　改編自2012年「伊泰杯」全國象棋甲級聯賽河北金

環鋼構陳翀——北京威凱建設蔣川對局。

第177局　　投桃報李

著法（紅先勝）：

　　1.俥六進二　　車8平5

　　黑如改走車8退1，則傌五進四，車8平6，俥六平

五，將5平6，俥五平四，將6平5，俥八平五殺，紅勝。

　　2.傌五進四！　　將5平6

　　黑如改走車5平6，則俥六平五，將5平6，俥八平

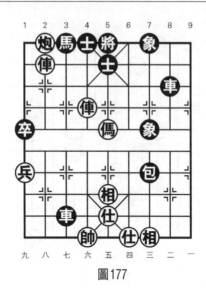

圖177

六，下一步俥六進一殺，紅勝。

　　3.俥六平五　　車5退1　　　4.俥八平五　象7退5

　　5.炮八平六

　　下一步傌四進五殺，紅勝。

　　改編自2012年「伊泰杯」全國象棋甲級聯賽浙江波
爾軸承于幼華──黑龍江農村信用社郝繼超對局。

第178局　天涯淪落

　　著法（紅先勝）：

　　1.炮八進八　象3進1

　　黑如改走士5退4，則俥六進三，將6進1，俥六退
五，下一步俥六平四殺，紅勝。

　　2.傌七進六　象1退3　　　3.傌六退四！　將6進1

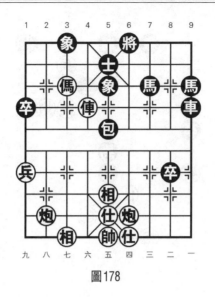

圖178

4.俥六平四　士5進6　　5.俥四平一

紅得車勝定。

改編自2012年第4屆「句容茅山杯」全國象棋冠軍邀請賽北京唐丹——雲南黨國蕾對局。

 第179局　鐵騎突出

著法（紅先勝）：

1.炮二進三　將5進1　　2.炮二退一　將5退1

3.兵三進一　將5進1　　4.傌三進四!　將5進1

5.炮一退二　士6退5　　6.炮二退一

連將殺，紅勝。

改編自2012年「伊泰杯」全國象棋甲級聯賽河南啟福武俊強——廣東碧桂園莊玉庭對局。

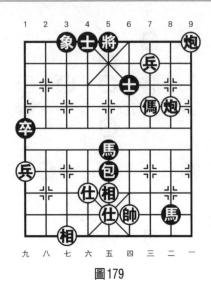

圖179

 第180局 雨後春筍

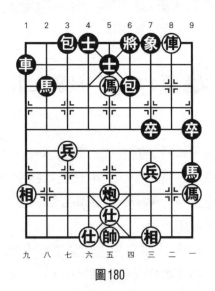

圖180

著法（紅先勝）：

1.俥二平三　將6進1　　2.炮五平四　包6平8

3.傌五退三　包8平7　　4.俥三退二　士5進4

5.俥三進一　將6進1　　6.傌三退五　將6平5

7.炮四平五

絕殺，紅勝。

改編自2012年重慶長壽首屆「健康杯」象棋公開賽山東李翰林──安徽倪敏對局。

 ## 第181局　　如火如荼

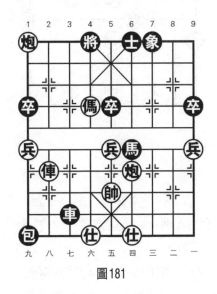

圖181

著法（紅先勝）：

1.傌六進八　車3退6　　2.傌八進七　將4進1

3.俥八平六　車3平4　　4.俥六進四

絕殺，紅勝。

改編自2012年廣東象棋精英俱樂部「精英杯」象棋
公開賽廣東陳幸琳——廣東劉立山對局。

第182局　桃紅柳綠

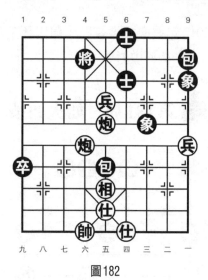

圖182

著法（紅先勝）：

1.兵五平六　　將4平5　　2.炮六平五　　將5平6

黑如改走將5平4，則兵六進一，將4退1，兵六進
一，連將殺，紅勝。

3.前炮平四　　將6平5　　4.兵六平五　　象7退5

5.兵五進一！　將5進1　　6.炮四平五

連將殺，紅勝。

改編自2012年澳門曹岩磊——廣州黎德志四番棋決
賽。

 第183局　順藤摸瓜

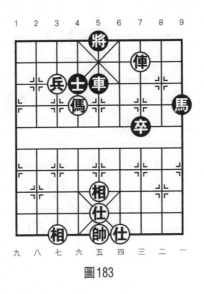

圖183

著法（紅先勝）：

1.兵七平六！　車5平4　　2.俥三進一　將5進1

3.俥三平六　　車4進1

黑如改走將5進1，則俥六平五殺，紅勝。

4.俥六退三

紅得車勝定。

改編自2012年「伊泰杯」全國象棋甲級聯賽湖北三

環洪智——四川雙流黃龍溪鄭一泓對局。

第184局　葉落歸根

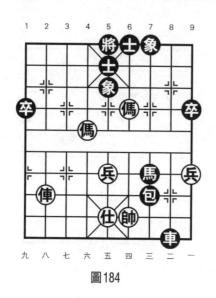

圖184

著法（紅先勝）：

1.俥八進七　象5退3　　2.俥八平七　士5退4

3.傌四進六　將5進1　　4.俥七退一

連將殺，紅勝。

改編自2012年江蘇儀征市芍藥棋緣「佳禾杯」象棋公開賽江蘇宿遷許波——安徽省楊正保對局。

第185局　三顧茅廬

著法（紅先勝）：

1.俥四進四！　包9平6　　2.俥八平五　將5平4

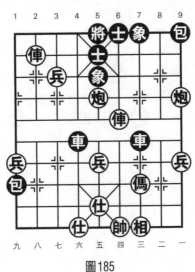

圖185

3.俥五進一　　將4進1　　4.兵七進一　　將4進1

5.俥五平六

連將殺，紅勝。

改編自2012年浙江省「憶慈杯」象棋公開賽內蒙古
宿少峰——義烏華瑞孫昕昊對局。

第186局　　繁花似錦

著法（紅先勝）：

1.俥八進二　將5退1

黑如改走將5進1，則傌二進三，將5平6，俥八平
四！將6平5，俥四平六，將5平6，傌三退四，將6平
5，俥六退一，連將殺，紅勝。

2.傌二進三　將5平6　　3.傌三退四　將6平5

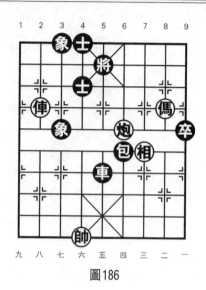

圖186

4.傌四進六　將5平6　　5.俥八平四

連將殺，紅勝。

改編自2012年重慶第4屆「茨竹杯」象棋公開賽四川曾軍——四川劉俊對局。

第187局　葉落知秋

著法（紅先勝）：

1.俥二進三　士4進5　　2.傌八退七　將4進1

3.俥二平五

紅下一步伏有俥五平六、傌七進八等多種殺法，而黑無連將殺，紅勝。

改編自2012年「蔡倫竹海杯」象棋精英邀請賽湖南謝業梘——廣東莊玉庭對局。

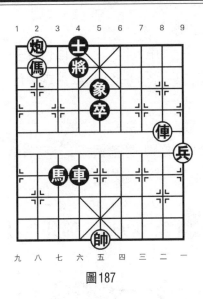

圖187

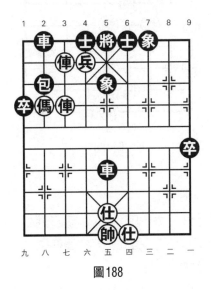

第188局　曇花一現

圖188

著法（紅先勝）：

1.前俥進一　車2平3　　2.俥七進三　士6進5

3.傌八進六！　將5平6　　4.兵六平五！　象5退3

5.兵五平四

絕殺，紅勝。

改編自2012年「盱眙龍蝦杯」江蘇省第5屆象棋棋王賽泰州劉子健——鎮江吳文虎對局。

 第189局　節外生枝

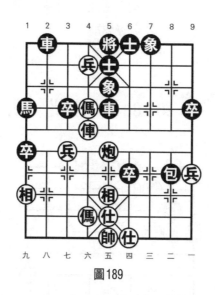

圖189

著法（紅先勝）：

1.兵六平五！　士6進5　　2.傌六進七　將5平6

3.俥六平四　士5進6　　4.俥四進二

連將殺，紅勝。

改編自2012年「美麗鄉村杯」浙江省象棋棋王賽省棋隊陳青婷──嘉興市朱龍奎對局。

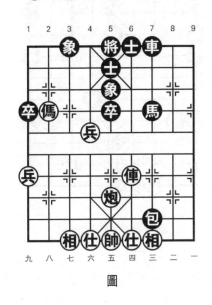

第190局　如虎添翼

圖

著法（紅先勝）：

1.傌八進七　將5平4　　2.炮五平六　士5進4

3.兵六平七　士4退5　　4.俥四平六　士5進4

5.俥六進四

連將殺，紅勝。

改編自2012年晉江市第3屆「張瑞圖杯」象棋個人公開賽福建周小明──江西姜曉對局。

 第191局　泥牛入海

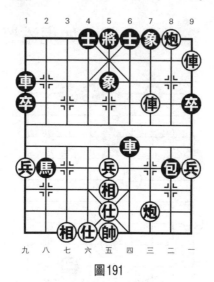

圖191

著法（紅先勝）：

1.炮三進八！　象5退7　　2.俥三平五　士4進5

3.俥一平五　將5平4　　4.後俥平六　車1平4

5.俥六進一

連將殺，紅勝。

改編自2012年晉江市第3屆「張瑞圖杯」象棋個人公開賽山西周小平——廣東謝藝對局。

 第192局　龍爭虎鬥

著法（紅先勝）：

1.俥六進三！　士5退4　　2.傌七進六　將5進1

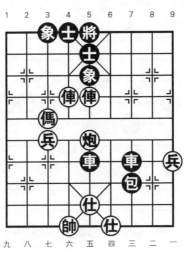

圖192

3.俥五平八　象5退7　4.傌六退四　將5退1

5.俥八平五　士4進5　6.俥五進二　將5平6

7.炮五平四

連將殺，紅勝。

改編自2014年第6屆「楊官璘杯」全國象棋公開賽上海謝靖──黑龍江聶鐵文對局。

 第193局　與虎謀皮

著法（紅先勝）：

1.後炮平四　車6平5　2.前俥進四！　將6進1

3.後俥平四　士5進6　4.俥六退一　將6退1

5.俥四進四

連將殺，紅勝。

圖193

改編自2012年重慶棋友會所「賀歲杯」象棋公開賽重慶張若愚——四川鄭惟桐對局。

第194局　羊入虎口

著法（紅先勝）：

1.俥六進九！　將5進1

黑如改走將5平4，則俥四進五，車5退3，俥四平五，連將殺，紅勝。

2.兵七平六　將5進1　　3.俥六平五　將5平4

4.俥四平六　車5平4　　5.俥六進二

連將殺，紅勝。

改編自2011年第12屆世界象棋錦標賽加拿大顧億慶——日本松野陽一郎對局。

圖194

第195局　雁過拔毛

圖195

著法（紅先勝）：

1.傌七進八　將4退1　　2.俥七退一　將4退1

3.俥七平五

連將殺，紅勝。

改編自2011年第12屆世界象棋錦標賽馬來西亞陸建
初——德國納格勒對局。

第196局　　螳臂擋車

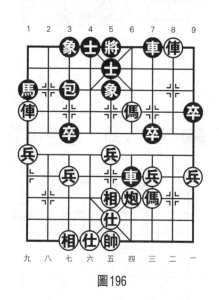

圖196

著法（紅先勝）：

1.傌四進三　　車6退5　　2.俥二平三　　士5退6

3.俥三平四！　將5進1　　4.俥四退一！　將5退1

5.俥四平六　　將5平6　　6.俥九平四

連將殺，紅勝。

改編自2011年第12屆世界象棋錦標賽緬甸蔣慶民
——俄羅斯魯緬采夫對局。

第197局　龍驤虎步

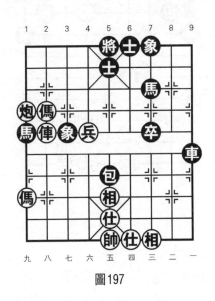

圖197

著法（紅先勝）：

1.傌八進七　將5平4　　2.俥八進四　將4進1

3.炮九進二　將4進1　　4.兵六進一

連將殺，紅勝。

改編自2011年第12屆世界象棋錦標賽臺灣劉國華
——澳洲潘海鋒對局。

第198局　魚躍鳥飛

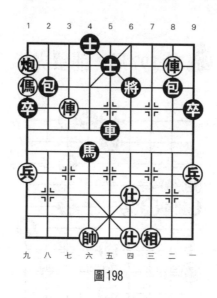

圖198

著法（紅先勝）：

1.俥二退一！　包2平8　　2.俥七平四　將6平5

3.傌九進七　將5平4　　4.俥四平六

連將殺，紅勝。

改編自2000年全國象棋個人賽機電李鵬——湖南肖革聯實戰對局。

第199局　食不果腹

著法（紅先勝）：

1.俥三進三！　車6平7　　2.傌二進四　將5平6

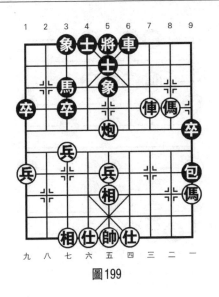

<p style="text-align:center">圖199</p>

3.炮五平四

絕殺，紅勝。

改編自2011年黨斐盲棋1對21世界紀錄挑戰賽湖北黨斐——湖北省大學生王連富對局。

⚔ 第200局　唾手可得

著法（紅先勝）：

1.俥一進三　象5退7　　2.俥一平三　將6進1

3.炮五平四　馬6進4　　4.傌四進三

連將殺，紅勝。

改編自2011年國慶日「通達杯」陽江市象棋快棋名手賽陽西鄧家榮——陽春黎鐸對局。

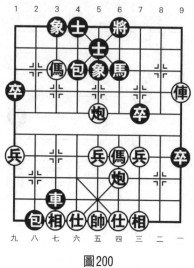

圖200

第201局　摩拳擦掌

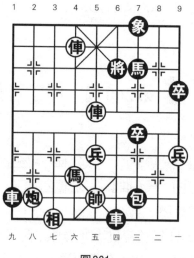

圖201

著法（紅先勝）：

1.俥五進三　馬7進6　　2.俥六進一　馬6退7

3.俥六退二　象7進5　　4.俥六平五

絕殺，紅勝。

改編自2011年重慶棋友會所慶國慶象棋公開賽四川何文哲——四川張華明對局。

第202局　馬放南山

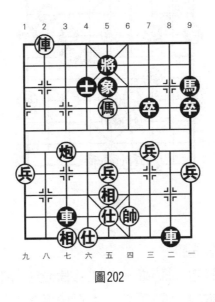

圖202

著法（紅先勝）：

1.傌五進三　將5平4　　2.傌三進四　將4平5

3.炮七平五　象5退3　　4.俥八退一　將5退1

5.傌四退五　士4退5　　6.俥八平五　將5平4

7.俥五進一　將4進1　　8.俥五平六

連將殺，紅勝。

改編自2011年重慶棋友會所慶國慶象棋公開賽廣東黎德志—重慶張朝忠對局。

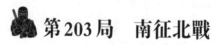

第203局　南征北戰

圖203

著法（紅先勝）：

1.前傌進四　　將5進1　　2.後傌進八　　將5進1

3.傌五進四　　將5平4　　4.前傌平六

連將殺，紅勝。

改編自2011年山東省第21屆「齊明杯」象棋棋王賽濟南王新光——濱州鄒平董生對局。

第204局　寧折不彎

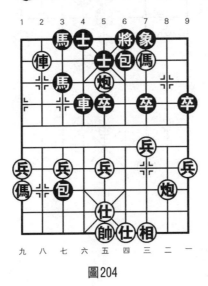

圖204

著法（紅先勝）：

1.炮二平四！　士5進6

黑如改走包6平2，則炮五平四殺，紅勝。

2.俥八平四　將6平5　　3.俥四平六

連將殺，紅勝。

改編自2011年「勁酒杯」中國徐州象棋公開賽安徽

馬維維——湖北劉宗澤對局。

第205局　鳥盡弓藏

著法（紅先勝）：

1.俥七進三！　車4平3　　2.傌八進六　將5平4

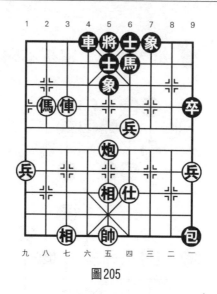

圖205

3.炮五平六

連將殺，紅勝。

改編自2011年常州市「棋協杯」象棋公開賽湖北劉宗澤——安徽張志剛對局。

第206局　内憂外患

著法（紅先勝）：

1.俥八進九　士5退4　　2.俥七平五　士6進5

3.俥五進二

連將殺，紅勝。

改編自2011年第12屆世界象棋錦標賽臺灣劉國華——加拿大劉其昌對局。

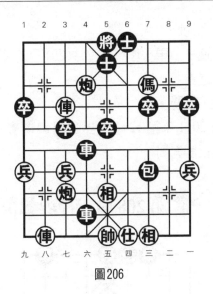

圖206

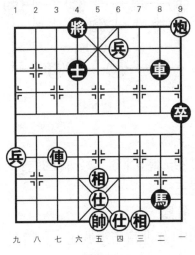

第207局　沁人心脾

圖207

著法（紅先勝）：

1.兵四進一　車8退2　　2.兵四平五　將4進1

3.俥七進五

連將殺，紅勝。

改編自2011年第12屆世界象棋錦標賽英國黃春龍
——緬甸楊正雙對局。

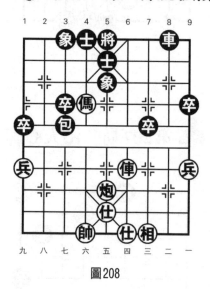

第208局　　神魂飄蕩

圖208

著法（紅先勝）：

1.傌六進四　將5平6　　2.傌四退二　將6平5

3.傌二進三

連將殺，紅勝。

改編自2011年北京市東城區「和諧杯」象棋邀請賽
北京賈俊——北京張玉信對局。

 第209局　傷心欲絕

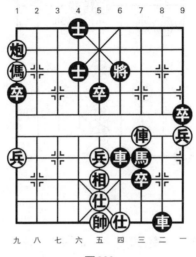

圖209

著法（紅先勝）：

1. 俥三進三　將6退1　　2. 傌九進七　士4進5

3. 傌七退五　士5退4　　4. 傌五進六　將6平5

5. 俥三平五　將5平4　　6. 傌六退八

連將殺，紅勝。

改編自2011年第2屆全國智力運動會廣東隊呂欽——雲南隊王躍飛對局。

 第210局　良藥苦口

著法（紅先勝）：

1. 傌八進七　車4進1　　2. 俥七平九　車4平3

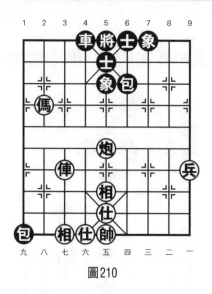

圖210

3.俥九進六 車3退1　　4.俥九平七

絕殺，紅勝。

改編自2011年第15屆亞洲象棋個人賽東馬來西亞鄧祥年——日本所司和晴對局。

 ## 第211局　瞻前顧後

著法（紅先勝）：

1.俥八進八 車4退5

黑如改走馬3退4，則俥八退七，馬4進3，俥八平七，紅得車勝定。

2.俥八平六 將5平4　　3.俥四平六 將4平5

4.帥五平六

下一步俥六進六殺，紅勝。

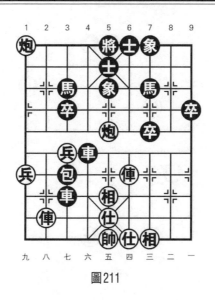

圖211

改編自2011年第15屆亞洲象棋個人賽西馬來西亞黃運興——澳門陳圖炯對局。

第212局　珠落玉盤

著法（紅先勝）：

| 1.炮三進三！ | 車7退6 | 2.俥七進三 | 士5退4 |
| 3.傌五進四 | 將5進1 | 4.傌四進三 | |

紅得車勝定。

改編自2011年「句容茅山·碧桂園杯」全國象棋個人賽北京威凱建設王天一——江蘇句容茅山隊徐超對局。

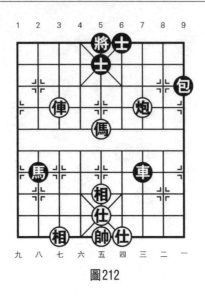

圖212

第213局　擁兵自重

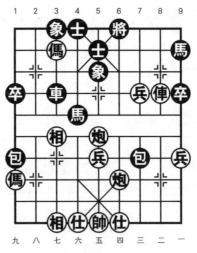

圖213

著法（紅先勝）：

1.炮五平四　包7平6　　2.兵三平四　馬4進6

3.炮四進二　士5進6　　4.兵四進一　車3平6

5.兵四進一

連將殺，紅勝。

改編自2011年第1屆武漢市「江城浪子杯」全國象棋公開賽河南姚洪新——北京王昊對局。

第214局　幽咽泉流

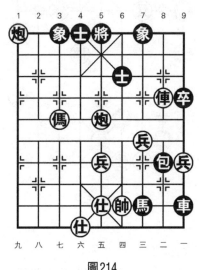

圖214

著法（紅先勝）：

1.傌七進五　士6退5

黑如改走象7進5，則俥二進三，將5進1，傌五進七，將5平6，傌七進六，連將殺，紅勝。

2.傌五進三　士5進6　　3.俥二平五　象7進5

4.俥五進一　士6退5　　5.俥五進一

連將殺，紅勝。

改編自2011年深圳首屆富邦紅樹灣象棋大獎賽廣東
蔡佑廣——廣東王文志對局。

第215局　走南闖北

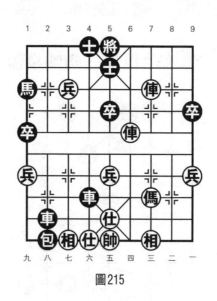

圖215

著法（紅先勝）：

1.俥三進二　士5退6　　2.俥四進四　將5進1

3.俥四平五　將5平4　　4.俥三退一　士4進5

5.俥三平五

連將殺，紅勝。

改編自2011年慶建黨90周年綏中縣「塔山杯」象棋
大賽龍港陳廣——秦皇島徐海平對局。

第216局　左顧右盼

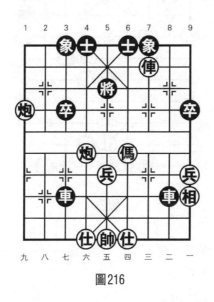

圖216

著法（紅先勝）：

1.傌四進三　將5平4　　2.傌三退五　將4平5

3.炮六平五

連將殺，紅勝。

改編自2011年「必高杯」山西省象棋錦標賽晉城代表隊閆春旺——原平代表隊霍�==勇對局。

第217局　甕中捉鱉

著法（紅先勝）：

1.俥一進二　士5退6　　2.俥四進四　將5進1

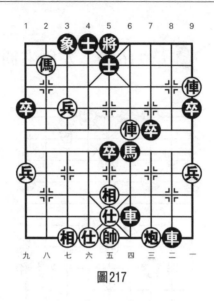

圖217

3.俥四平五　將5平4　　4.俥一退一　士4進5

5.俥一平五

連將殺，紅勝。

改編自2014年第6屆「楊官璘杯」全國象棋公開賽香

港吳震熙——芬蘭海彼德對局。

第218局　俥低兵仕相全巧勝馬士象全

著法（紅先勝）：

1.俥五平七　馬3退5　　2.俥七進四　士5退4

3.俥七平六

絕殺，紅勝。

改編自2011年四川眉山洪雅旅遊文化節「長元房產

杯」象棋賽上海王鑫海——廣東李進對局。

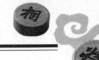

圖218

第219局　心驚肉跳

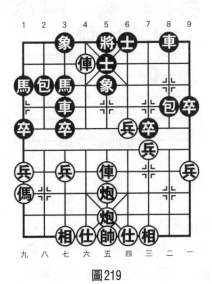

圖219

著法（紅先勝）：

1.俥五進四！　包8平5　　2.俥五平七！　包2進3

黑如改走車3退1，則後炮進五，車3平5，後炮進五

殺，紅勝。

3.後炮進五！　車3平5　　4.俥七進二

絕殺，紅勝。

改編自2011年浙蘇皖第3屆「佑利杯」三省城市象棋

賽麗水隊俞雲濤——寧波隊陸宏偉對局。

第220局　小鳥依人

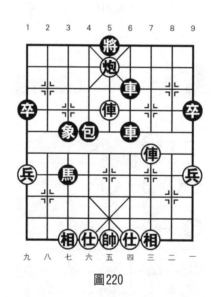

圖220

著法（紅先勝）：

1.俥三進五　後車退2　　2.炮五平四！　象3退5

3.俥五進一　將5平4　　4.俥五平六

連將殺，紅勝。

改編自2011年寧夏石嘴山市大武口區象棋比賽寧夏趙輝——寧夏許珠昌對局。

第221局　飲鴆止渴

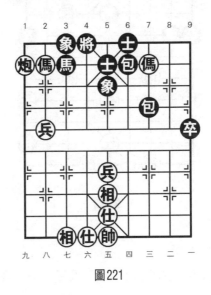

圖221

著法（紅先勝）：

1.炮九進一　　將4進1　　2.傌八退七　　將4進1

3.傌三退四

連將殺，紅勝。

改編自2010年江門市第11屆大師指導交流象棋賽廣東曹岩磊——江門莫尚彬對局。

第222局　臥雪眠霜

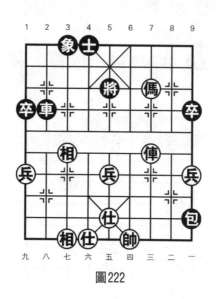

圖222

著法（紅先勝）：

1.傌三進四　　將5退1　　2.俥三平五　　象3進5

3.俥五進三

連將殺，紅勝。

改編自2011年第7屆南京市「弈杰杯」象棋公開賽湖南嚴俊——山西梁輝遠對局。

第223局　揭竿而起

著法（紅先勝）：

1.俥九平五　　將5平4　　2.俥五平六　　將4平5

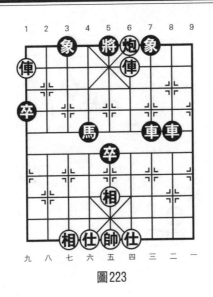

圖223

3.俥四平五　將5平6　　4.俥六進一

連將殺，紅勝。

改編自2011年第7屆南京市「弈杰杯」象棋公開賽江蘇孫逸陽——吉林劉喜龍對局。

第224局　以身殉職

著法（紅先勝）：

1.傌四進三　將5平6　　2.俥六平四！　馬7進6

3.俥八平四　士5進6　　4.俥四進二

連將殺，紅勝。

改編自2011年第7屆南京市「弈杰杯」象棋公開賽江蘇孫逸陽——上海楊長喜對局。

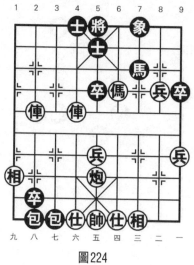

圖224

第225局　玉石俱焚

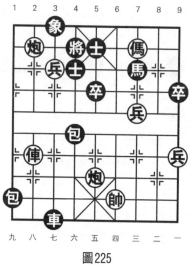

圖225

著法（紅先勝）：

1.兵七進一　將4退1　　2.炮八進一　象3進1

3.兵七進一　將4進1　　4.俥八進五　車3退8

5.俥八平七

連將殺，紅勝。

改編自2011年CIG2011中游中象職業高手電視挑戰賽廣東專業棋手陳麗淳——中游聯隊劉立山對局。

第226局　　趾高氣揚

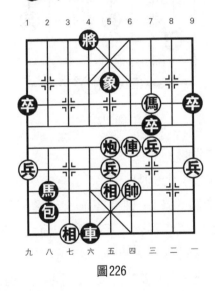

圖226

著法（紅先勝）：

1.俥四進五　將4進1　　2.俥四退一　將4退1

3.傌三進五

連將殺，紅勝。

改編自2011年東莞鳳崗季度象棋公開賽廣東李進一

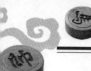
廣東薛冰對局。

第227局　傲睨萬物

圖227

著法（紅先勝）：

1.前俥進二　士6退5

黑如改走將6退1，則前俥進一，將6進1，後俥進八，士6退5，後俥平五，將6進1，俥六平四，馬7退6，俥五平四，連將殺，紅勝。

2.前俥平五　將6進1　　3.俥五平三　車3退3

4.俥三退一　將6退1　　5.俥三平九　將6退1

6.俥六進九

絕殺，紅勝。

改編自2011年「五龍杯」全國象棋團體賽火車頭隊劉鑫——山西隊高海軍對局。

第228局　寓兵於農

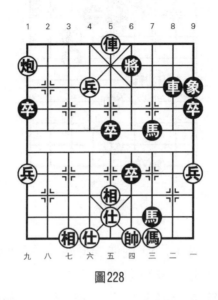

圖228

著法（紅先勝）：

1.兵六進一　將6進1　　2.俥五平四　將6平5

3.俥四平八　將5平4　　4.兵六平七

下一步俥八退二殺，紅勝。

改編自2011年第3屆「句容茅山・碧桂園杯」全國象棋冠軍邀請賽浙江于幼華——廣東許銀川對局。

第229局　說東道西

著法（紅先勝）：

1.兵四進一！　將5平6　　2.傌三進二　將6進1

圖229

黑如改走將6平5，則傌二退四，將5平6，兵六平五，下一步傌四進二殺，紅勝。

3.炮五平四　包4平6　　4.傌二退三　將6退1

5.兵六平五

下一步傌三進二殺，紅勝。

改編自2010年第7屆「威凱杯」全國冠軍賽暨象棋一級棋士賽北京劉歡——北京楊賀對局。

第230局　望子成龍

著法（紅先勝）：

1.兵五平四　將6平5

黑如改走將6退1，則炮七進二，士4進5，炮九進一，連將殺，紅勝。

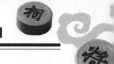

圖230

2.炮七進一　將5退1　　3.炮七進一　將5進1

4.傌七進八

連將殺，紅勝。

改編自2010年「藏穀私藏杯」全國象棋個人賽山東中國重汽隊謝巋——廣東隊朱少鈞對局。

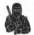 **第231局　爲國捐軀**

著法（紅先勝）：

1.俥七退一！　車1退4

黑如改走士4進5，則兵五進一，將5平6，俥七進一，連將殺，紅勝。

2.俥七平二　將5平6　　3.兵五平四　將6平5

4.兵四進一　士4進5　　5.俥二進一　士5退6

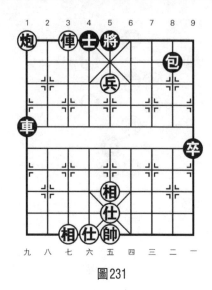

圖231

6.俥二平四

絕殺，紅勝。

改編自2011年越南全國象棋個人賽蜆港陳文寧——興安鄧有莊對局。

第232局　亡羊補牢

著法（紅先勝）：

1.俥三進三！　包6退2　　2.俥三平四！　士5退6

3.俥七平六　　車1平4　　4.俥六進一

連將殺，紅勝。

改編自2011年重慶第3屆「茨竹杯」象棋公開賽四川孫浩宇——重慶祁幼林對局。

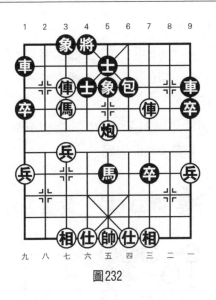

圖232

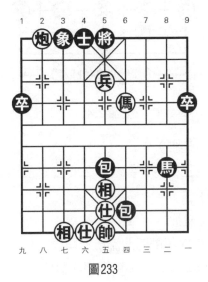

第233局　恨之入骨

圖233

著法（紅先勝）：

1.兵五進一　　將5平6　　　2.傌四進六　　包5退4

3.炮八平六　　包6退6　　　4.傌六進五

絕殺，紅勝。

改編自2011年第2屆「俊峰杯」上海市象棋精英賽上
海王鑫海──上海朱玉龍對局。

第234局　黃蘆苦竹

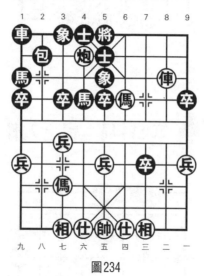

圖234

著法（紅先勝）：

1.傌四進三　　將5平6　　　2.俥二進二　　象5退7

3.俥二平三

連將殺，紅勝。

改編自2011年廣西北流市新圩鎮第5屆「大地杯」象
棋公開賽廣東李鴻嘉──重慶賴宏對局。

 第235局　杜鵑啼血

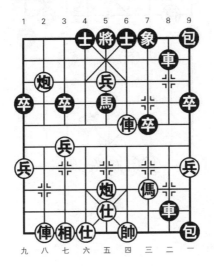

圖235

著法（紅先勝）：

1.炮八進二　士4進5　　2.兵五進一　士6進5

3.炮八平三　將5平4　　4.俥八進九　將4進1

5.俥八退一　將4退1　　6.俥四進四

絕殺，紅勝。

改編自2011年澳洲維多利亞象棋友誼錦標賽澳洲魯鐘能——澳洲蔡彥對局。

 第236局　耳熟能詳

著法（紅先勝）：

1.前俥進二　士5退4　　2.前俥退一　士4進5

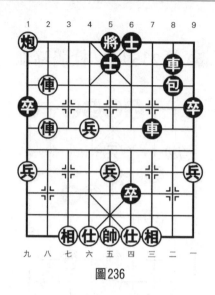

圖236

3.前俥平六

下一步俥八進四再俥八平六殺，紅勝。

改編自2011年重慶棋友會所「賀歲杯」象棋個人賽四川孫浩宇──重慶呂道明對局。

第237局　唇齒相依

著法（紅先勝）：

1.前俥進三！　將4進1　　2.後俥平六　士5進4

3.俥四退一　　將4退1　　4.俥六進五

連將殺，紅勝。

改編自2011年重慶棋友會所「賀歲杯」象棋個人賽天津孟辰──廣東蔡佑廣對局。

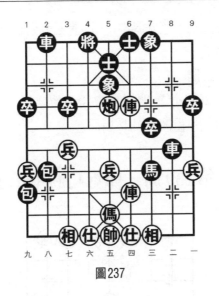

圖237

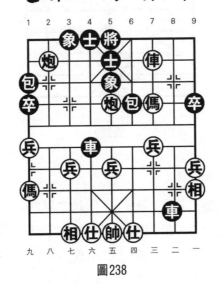

第238局　掉以輕心

圖238

著法（紅先勝）：

1.俥三進一　包6退3　　2.傌三進五！　象3進5

3.炮八進一

絕殺，紅勝。

改編自2011年重慶棋友會所「賀歲杯」象棋個人賽
廣東蔡佑廣──重慶祁幼林對局。

 ## 第239局　俥炮巧勝車單士象

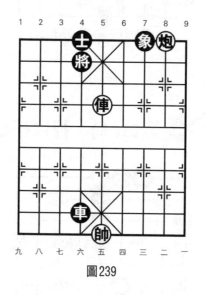

圖239

著法（紅先勝）：

1.俥五進三　象7進5　　2.炮二平六　車4平7

3.俥五退二　車7退7　　4.炮六平八　車7平8

5.俥五退二　車8進1　　6.炮八平六！　車8平7

7.俥五平六　車7平4　　8.炮六退二　將4退1

9.炮六平八

絕殺，紅勝。

改編自2011年「珠暉杯」象棋大師邀請賽湖南省黃仕清——河北省苗利明對局。

第240局　耳目眾多

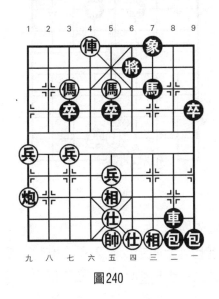

圖240

著法（紅先勝）：

1.俥六退一　　將6進1　　2.傌五進六　　將6平5

3.俥六平五!　將5平4　　4.傌六退八

絕殺，紅勝。

改編自2011年「東方領秀杯」蔣川1對20盲棋表演賽北京蔣川——連雲港夏庚對局。

 # 第241局　龍蛇混雜

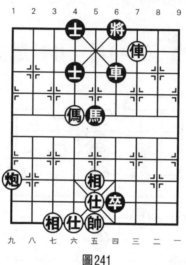

圖241

著法（紅先勝）：

1.炮九進七　士4進5　　2.傌六進七　將6平5

3.傌七進八　士5退4　　4.俥三平六　將5平6

5.傌八退七　士4進5　　6.傌七進六

絕殺，紅勝。

改編自2011年JJ象棋頂級英雄大會遼寧韓冰——江蘇程鳴對局。

第242局　門前冷落

著法（紅先勝）：

1.俥八平六　士5進4　　2.俥六進一　將4平5

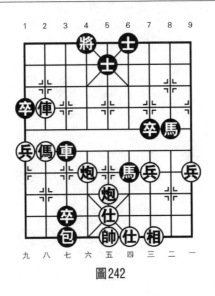

圖242

3.炮六平五

連將殺，紅勝。

改編自2010年「楠溪江杯」全國象棋甲級聯賽北京威凱體育蔣川——境之谷瀋陽才溢對局。

 第243局　虛與委蛇

著法（紅先勝）：

1.俥八退一　士5進4　　2.炮七退二　士4退5

3.帥五平六　包9平7　　4.帥六進一　將5平6

黑如改走士5進6，則炮七進二，將5退1，俥八進一，將5進1，傌三進四殺，紅勝。

5.炮七進二　士5進4　　6.俥八平六　將6退1

7.傌三退五　將6平5　　8.傌五進七　將5平6

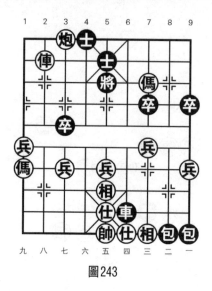

圖243

9.傌七進六　將6平5　　10.俥六平五

絕殺，紅勝。

改編自2010年第16屆亞洲象棋錦標賽中國汪洋——臺灣莊文濡對局。

第244局　以絕後患

著法（紅先勝）：

1.俥四進二　將5退1　　2.傌三進五　馬3進5

3.傌五進六

連將殺，紅勝。

改編自2010年第16屆亞洲象棋錦標賽香港趙汝權——臺灣林中貴對局。

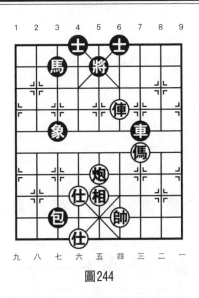

圖244

第245局　仰天長嘯

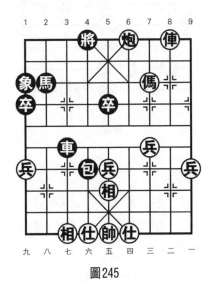

圖245

著法（紅先勝）：

1.炮四退四！　將4進1　　2.傌三退五　將4平5

3.炮四平五

連將殺，紅勝。

改編自2010年第2屆長三角中國象棋精英賽江蘇隊楊伊──鎮江隊黃恒超對局。

第246局　鶯歌燕舞

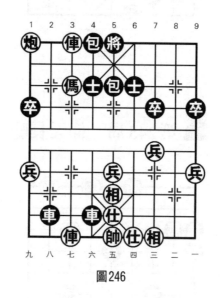

圖246

著法（紅先勝）：

1.前傌平六　　將5進1　　2.傌六退一！　將5平4

3.傌七進八！　車2退8　　4.傌七進八

連將殺，紅勝。

改編自2010年第16屆亞洲象棋錦標賽中國汪洋──

柬埔寨甘德彬對局。

 ## 第247局　銀瓶乍破

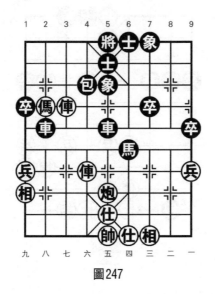

圖247

著法（紅先勝）：

1.俥七進三！　象5退3

黑如改走士5退4，則傌八進六，將5進1，俥七退一，連將殺，紅勝。

2.傌八進六　將5平4　　3.傌六進八　將4平5

4.俥六進六

連將殺，紅勝。

改編自2010年「永太杯」浙江省象棋團體錦標賽杭州隊陳建國──麗水隊黃建康對局。

 第248局 拒諫飾非

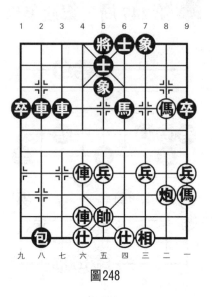

圖248

著法（紅先勝）：

1.傌二進四！ 士5進6 2.前傌進六 將5進1

3.後傌進七

連將殺，紅勝。

改編自2010年第16屆廣州亞運會象棋比賽中國洪智
——新加坡吳宗翰對局。

 第249局 展翅高飛

著法（紅先勝）：

1.傌六進七！ 車4平3 2.傌五平六 車3平4

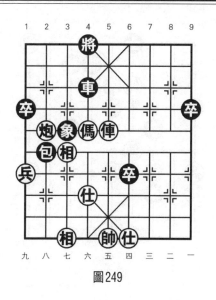

圖249

3.俥六進二

連將殺，紅勝。

改編自2010年第16屆廣州亞運會象棋比賽臺北高懿屏——臺北彭柔安對局。

⚔ 第250局　外順內悖

著法（紅先勝）：

1.前俥進一　將6退1　　2.前俥進一　將6進1

3.後俥進四　將6進1　　4.前俥平四　車7平6

5.俥四退一

連將殺，紅勝。

改編自2010年遼寧省象棋個人錦標賽遼陽市代表隊范思遠——鞍山風光小學范磊對局。

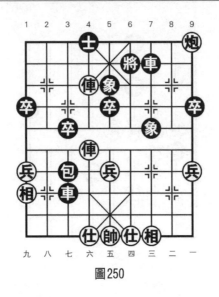

圖250

第251局　五雷轟頂

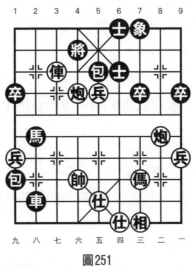

圖251

著法（紅先勝）：

1.俥七平六！　將4平5

黑如改走將4進1，則炮二平六，馬2退4，前炮平三，馬4進2，兵五平六，連將殺，紅勝。

2.兵五進一　象7進5　　3.炮六平五　象5退7

4.俥六進一　將5進1　　5.炮二平五

連將殺，紅勝。

改編自2010年遼寧省象棋個人錦標賽葫蘆島市陳廣——葫蘆島市鄭策對局。

第252局　無惡不作

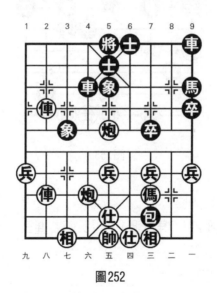

圖252

著法（紅先勝）：

1.前俥進三！　車4退2　　2.前俥平六　將5平4

3.俥八進七　將4進1　　4.炮五平六

連將殺，紅勝。

改編自2010年第4屆「楊官璘杯」全國象棋公開賽緬甸黃必富——日本象棋協會秋吉一功對局。

第253局　小心謹慎

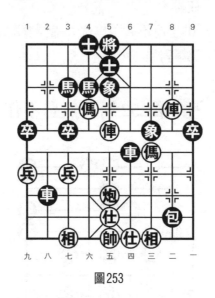

圖253

著法（紅先勝）：

1.俥五平四！　車6退1　　2.俥二進三　車6退4

3.傌六進四

絕殺，紅勝。

改編自2010年第4屆「楊官璘杯」全國象棋公開賽臺灣江中豪——日本象棋協會所司和晴對局。

第254局　無依無靠

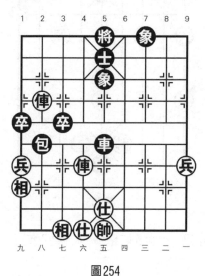

圖254

著法（紅先勝）：

1.俥八進三　象5退3　　2.俥八平七　士5退4

3.俥六進六　將5進1　　4.俥六平五　將5平6

5.俥五退五

紅得車勝定。

改編自2010年第4屆「楊官璘杯」全國象棋公開賽日本象棋協會秋吉一功——澳洲鄧宜兵對局。

第255局　投鼠忌器

著法（紅先勝）：

1.俥三進三！　象9退7　　2.兵七平六　將5平6

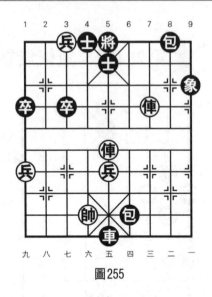

圖255

3.俥五平四　　士5進6　　4.俥四進三

連將殺，紅勝。

改編自2010年第4屆「楊官璘杯」全國象棋公開賽越南象棋隊賴理兄——香港王浩昌對局。

 ## 第256局　　心腹之患

著法（紅先勝）：

1.後炮進四！　馬3進5

黑如改走車8平5，則傌七進五，紅得車勝定。

2.俥六進一！　將5平4

3.俥四進一

連將殺，紅勝。

改編自2010年第4屆「楊官璘杯」全國象棋公開賽越南象棋隊阮黃林——德國象棋協會翁翰明對局。

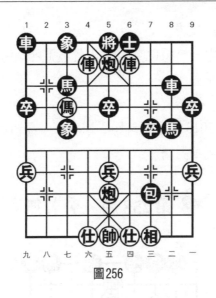

圖256

 第257局 一心一意

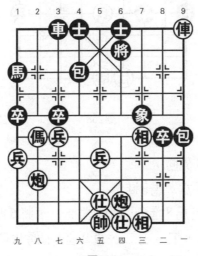

圖257

著法（紅先勝）：

1.俥一退一　將6進1　　2.仕五進四　將6平5

3.炮八平五

連將殺，紅勝。

改編自2013年重慶首屆「學府杯」象棋賽湖北柳大華——四川周華對局。

第258局　　旁若無人

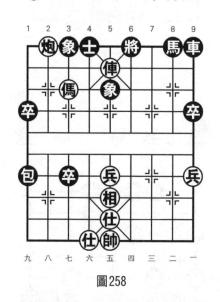

圖258

著法（紅先勝）：

1.俥五平六　馬8進6

黑如改走馬8進7，則俥六進一，將6進1，俥六退一，將6進1，炮八退二，車9進1，傌七進六，象5退7，俥六退一，象7進5，俥六平五殺，紅勝。

2.帥五平四！　將6平5　　3.俥六平五　將5平6

4.俥五平四　將6平5　　5.俥四平五

絕殺，紅勝。

改編自2010年第4屆「楊官璘杯」全國象棋公開賽新加坡象棋協會黃俊銘——日本象棋協會所司和晴對局。

第259局　龍躍鳳鳴

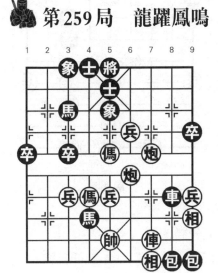

圖259

著法（紅先勝）：

1.傌五進六！　士5進4　　2.炮三平五　象5退7

3.炮四平五　將5平6　　4.俥三進八　將6進1

5.兵四進一！　將6進1　　6.俥三平四

連將殺，紅勝。

改編自2010年「楠溪江杯」全國象棋甲級聯賽河南啟福李曉暉——江蘇南京珍珠泉程鳴對局。

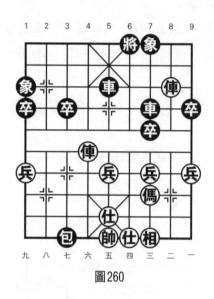 第260局　失之交臂

圖260

著法（紅先勝）：

1.俥六進五　將6進1　　2.俥二進一　將6進1

3.俥六平四

連將殺，紅勝。

改編自2010年浙江省首屆體育大會衛生體協朱龍奎
——移動體協馮磊對局。

第261局　洶湧澎湃

著法（紅先勝）：

1.俥二進五　將6退1　　2.傌六進五　士6退5

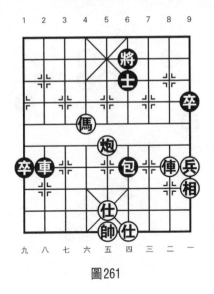

圖261

3.俥二進一　將6進1　　4.傌五退三　將6進1

5.俥二退二

連將殺，紅勝。

改編自2010年山東省象棋個人錦標賽青島象棋協會

李瀚林——淄博嘉州張從嘉對局。

第262局　引人注目

著法（紅先勝）：

1.俥二平四　將6平5　　2.俥四平五　將5平4

3.俥五進一　將4進1　　4.俥五平六

連將殺，紅勝。

改編自2010年第7屆「威凱杯」全國冠軍賽暨象棋一

級棋士賽河北玉思源——北京楊飛對局。

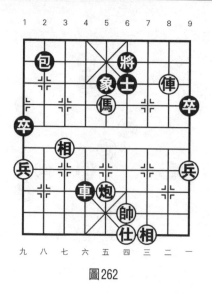

圖262

第263局 鴉雀無聲

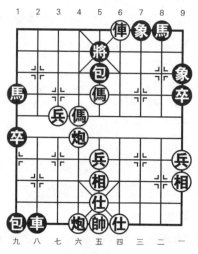

圖263

著法（紅先勝）：

1.傌六進四　包5平6　　2.前炮平五　象7進5

3.傌五進七　將5平4　　4.俥四平六

連將殺，紅勝。

改編自2010年第4屆全國體育大會四川省鄭一泓——澳門特別行政區張國偉對局。

第264局　鷸蚌相爭

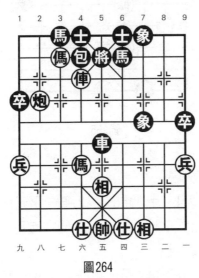

圖264

著法（紅先勝）：

1.俥六進一！　將5平4　　2.炮八進二　將4進1

3.傌六進七

連將殺，紅勝。

改編自2010年第2屆「宇宏杯」象棋公開賽浙江陳卓——寧夏吳安勤對局。

第265局　兵連禍接

圖265

著法（紅先勝）：

1.兵四平五！　士4進5　　2.俥二平五！　將5進1

3.傌六進七　　將5退1　　4.俥六進五

連將殺，紅勝。

改編自2010年第4屆全國體育大會廣東省呂欽——湖南省謝業梘對局。

第266局　不堪回首

著法（紅先勝）：

1.後傌進五！　　將5平6

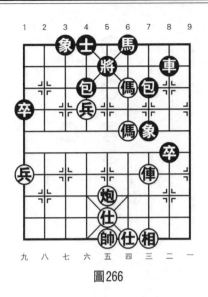

圖266

　　黑如改走將5平4，則兵六進一！將4進1，俥三平六，將4平5，傌四退五，連將殺，紅勝。

　　2.傌五進六　　將6平5　　　3.俥三平五　　象3進5

　　4.俥五進四　　將5平4　　　5.俥五平六　　將4平5

　　6.俥六平五　　將5平4　　　7.炮五平六

連將殺，紅勝。

　　改編自2010年第4屆「芳莊旅遊杯」越南象棋公開賽越南汪洋北──越南鄭亞生對局。

 ## 第267局　九霄雲外

著法（紅先勝）：

　　1.傌五進六　　將5平6　　　2.炮五平四　　士5進6

　　3.兵四進一

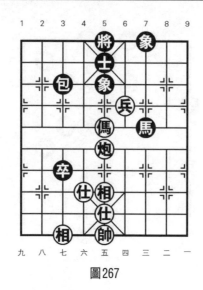

圖267

連將殺，紅勝。

改編自2010年「北武當山杯」全國象棋精英賽瀋陽隊卜鳳波——呂梁隊牛志峰對局。

第268局　驚弓之鳥

著法（紅先勝）：

1.俥二進四　將5平6　　2.俥二平五！　馬7退5

3.俥六進一　將6進1　　4.俥六平四

絕殺，紅勝。

改編自2010年恩平沙湖象棋大獎賽廣東黎德志——廣東胡克華對局。

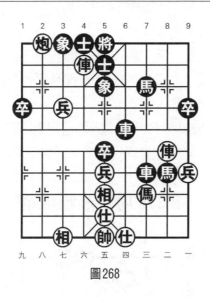

圖268

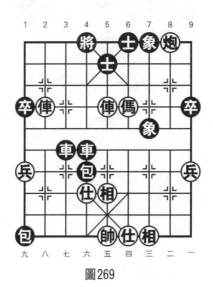

第269局　積蟻成雷

圖269

著法（紅先勝）：

1.俥八進三　將4進1　　2.俥五進二！　士6進5

3.俥八退一　車3退4　　4.俥八平七

連將殺，紅勝。

改編自2010年武漢市洪山地區第26屆「精英杯」棋
類比賽湖北少年隊左文靜——洪山區和平街黃輝對局。

第270局　龍騰虎躍

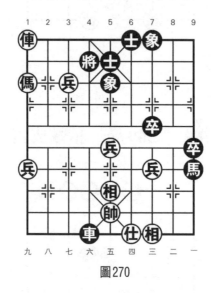

圖270

著法（紅先勝）：

1.傌九進八　將4退1　　2.傌八退六！　將4進1

3.兵七進一　將4進1　　4.俥九退二

連將殺，紅勝。

改編自2010年第6屆南京市「弈杰杯」象棋公開賽泰
州孫逸陽——山東苑正存對局。

第271局　忍氣吞聲

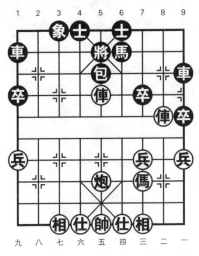

圖271

著法（紅先勝）：

1.俥五進一！　將5進1	2.傌三進五　馬6進5
3.傌五進六　將5平4	4.傌六進八　將4退1
5.俥二平六　車9平4	6.俥六進二

連將殺，紅勝。

改編自2010年第16屆「迎春杯」象棋團體公開賽惠州華軒一隊李進——黃埔耀祺隊宋志鵬對局。

第272局　千錘百煉

著法（紅先勝）：

1.俥四進一！　士6進5　　　2.俥四進一　士5退6

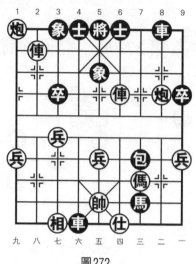

圖272

3.炮二平五　士6進5　　4.俥八平五

絕殺，紅勝。

改編自2010年第16屆「迎春杯」象棋團體公開賽廣州市嘉俊象棋隊王天一——黃埔耀祺隊李錦雄對局。

第273局　挺身而出

著法（紅先勝）：

1.傌一進三　將5進1　　2.俥四進五　將5退1

3.俥四平六

連將殺，紅勝。

改編自2009年「浩坤杯」全國象棋個人賽河南啟福棋牌俱樂部隊潘攀——湖南九華隊周章筱對局。

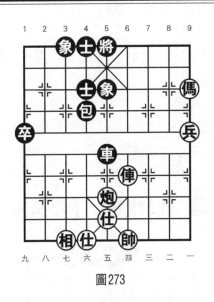

圖273

第274局　攀龍附鳳

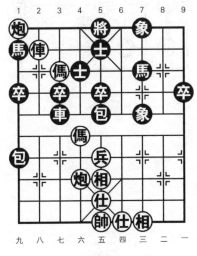

圖274

著法（紅先勝）：

1.傌七進六！　將5平4　　2.俥八進一　將4進1

3.傌六進七

連將殺，紅勝。

改編自2009年「浩坤杯」全國象棋個人賽北京威凱隊常婉華——天津隊王晴對局。

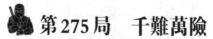

第275局　　千難萬險

圖275

著法（紅先勝）：

1.傌二進三　將5進1　　2.俥四進四！　將5平6

3.傌三退四

連將殺，紅勝。

改編自2009年「浩坤杯」全國象棋個人賽安徽棋院隊趙寅——河北金環鋼構隊劉鈺對局。

第276局　切齒痛恨

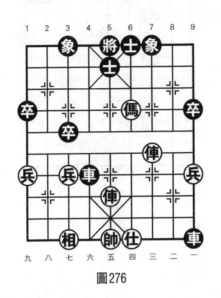

圖276

著法（紅先勝）：

1.俥五進六！　將5平4　　2.俥五進一　將4進1

3.俥三進四　士6進5　　4.俥三平五

連將殺，紅勝。

改編自2009年「浩坤杯」全國象棋個人賽廣西華藍隊謝雲——河北金環鋼構隊玉思源對局。

第277局　情同手足

著法（紅先勝）：

1.前傌退五　將4進1　　2.傌五退七　將4平5

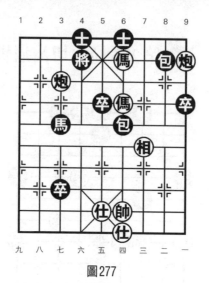

圖277

3.傌七進六

連將殺，紅勝。

改編自2009年「浩坤杯」全國象棋個人賽黑龍江隊張梅——四川成都雙流隊梁妍婷對局。

第278局　視若草芥

著法（紅先勝）：

1.俥二平四　將5進1　　2.兵五進一　將5平4

3.俥四退一　士4進5　　4.兵五進一　將4退1

5.俥四進一

連將殺，紅勝。

改編自2009年「浩坤杯」全國象棋個人賽澳門隊李錦歡——浙江波爾軸承隊陳卓對局。

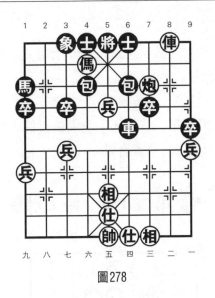

圖278

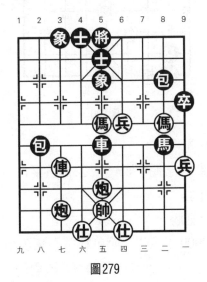

第279局　韶光荏苒

圖279

著法（紅先勝）：

1.炮七進八！　象5退3　　2.傌五進六　將5平6

3.傌二進三

連將殺，紅勝。

改編自2009年「浩坤杯」全國象棋個人賽澳門隊陳圖炯——雲南紅隊蔣家賓對局。

第280局　沁人肺腑

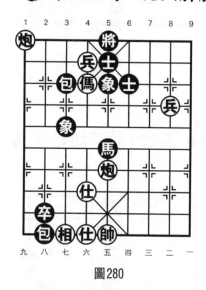

圖280

著法（紅先勝）：

1.兵六進一！　將5平4　　2.炮五平六　馬5退4

3.傌六進七

連將殺，紅勝。

改編自2009年惠州「華軒杯」全國象棋甲級聯賽境之谷瀋陽王天一——北京威凱體育金波對局。

第281局　情勢危急

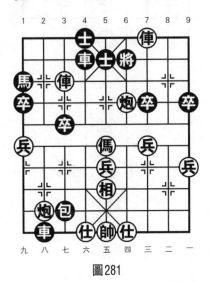

圖281

著法（紅先勝）：

1.俥三退一　將6退1　　2.俥七平四　將6平5

3.俥三進一　士5退6　　4.俥四進二　將5進1

5.俥四平五　將5平6　　6.俥三平四

連將殺，紅勝。

改編自2009年第1屆全國智力運動會湖北隊何靜——廣西隊周穎祺對局。

第282局　燃眉之急

著法（紅先勝）：

1.兵三進一！　將6進1　　2.炮五平四　馬5進6

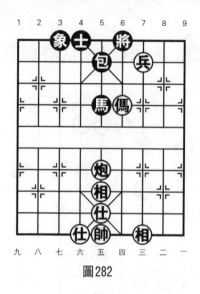

圖282

3.傌四進二

連將殺，紅勝。

改編自2009年第1屆全國智力運動會河北金環鋼構隊
劉鈺——重慶隊楊佳對局。

第283局　傷心泣血

著法（紅先勝）：

1.傌五進七　車4進1　　2.俥八進三　象1退3

3.俥八平七

連將殺，紅勝。

改編自2009年第1屆全國智力運動會重慶隊梁灝——
廣東隊賴瑋怡對局。

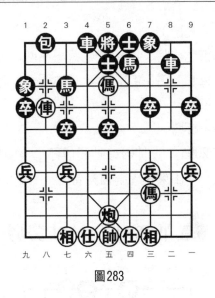

圖283

第284局　如醉如癡

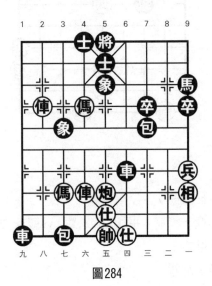

圖284

著法（紅先勝）：

1. 傌六進七　將5平6　　2.炮五平四　士5進6

3. 俥六進七　將6進1　　4.俥六退一　將6退1

5. 俥八進三

連將殺，紅勝。

改編自2005年「甘肅移動通信杯」全國象棋團體賽
廈門郭福人——山東嘉周李強對局。

第285局　　人少勢弱

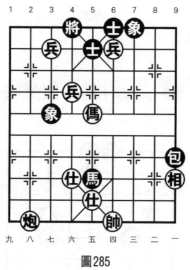

圖285

著法（紅先勝）：

1. 兵七進一　將4平5　　2.炮八進九　士5退4

3. 傌五進六

連將殺，紅勝。

改編自2009年惠州「華軒杯」全國象棋甲級聯賽黑龍江哈爾濱市名煙總匯趙國榮——浙江波爾軸承程吉俊對局。

第286局　如鳥獸散

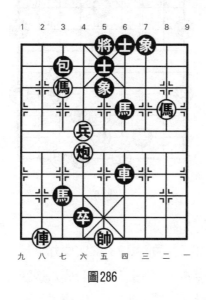

圖286

著法（紅先勝）：

1.俥八進九　　包3退1　　2.俥八平七！　象5退3

3.傌二進四

連將殺，紅勝。

改編自2009年第1屆全國智力運動會河北隊申鵬——甘肅隊李家華對局。

 第287局　天下大亂

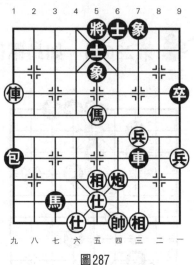

圖287

著法（紅先勝）：

1.俥九進三　象5退3　　2.俥九平七　士5退4

3.傌五進六　將5進1　　4.傌六退四　將5退1

5.傌四進三　將5進1　　6.俥七退一

連將殺，紅勝。

改編自2009年「楚河漢界杯」象棋棋王爭霸賽廣東蘇鉅明——廣東李可東對局。

 第288局　萬籟俱寂

著法（紅先勝）：

1.前炮進一！　象5退3　　2.炮七進九　將6進1

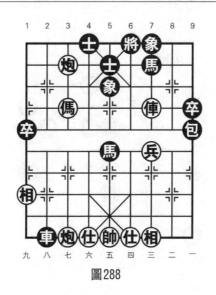

圖288

3.俥三進二	將6進1	4.傌七退五	將6平5
5.俥三退一！	士5進6	6.傌五進七	將5平4
7.俥三平四	象7進5	8.俥四平五	

連將殺，紅勝。

改編自2009年惠州「華軒杯」全國象棋甲級聯賽河南啟福武俊強——湖北宏宇汪洋對局。

第289局　無能爲力

著法（紅先勝）：

1.炮八退一	象5退3	2.兵六進一	象3進5
3.兵六平五	將6平5	4.炮五平七	

黑只有棄車砍炮，紅勝定。

改編自2009年「海龍杯」山東省第19屆象棋棋王賽青島張蘭天——濰坊高洪源對局。

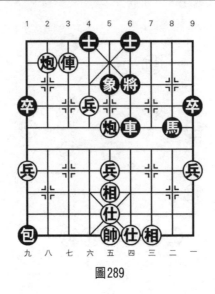

圖289

第290局　物腐蟲生

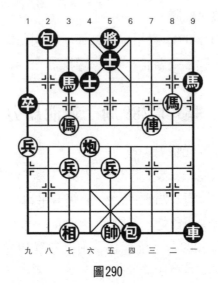

圖290

著法（紅先勝）：

1.傌二進四！　士5進6　　2.傌七進六　將5平6

黑如改走將5進1，則俥三平五殺，紅勝。

3.炮六平四　士6退5　　4.俥三平四　士5進6

5.俥四進二

連將殺，紅勝。

改編自2009年「恒豐杯」第11屆世界象棋錦標賽越南阮成保──新加坡吳宗翰對局。

 第291局　　心花怒放

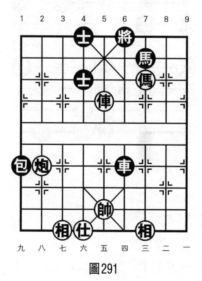

圖291

著法（紅先勝）：

1.俥五進三　將6進1　　2.傌三退五　將6進1

3.傌五退三　將6退1　　4.傌三進二　將6進1

5.俥五平四

連將殺，紅勝。

改編自2009年遼寧省「雪花純生杯」象棋精英賽長春市張石——大連西崗滕飛對局。

第292局　胸有成竹

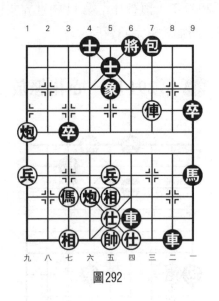

圖292

著法（紅先勝）：

1.炮九進四　　象5退3

黑如改走將6進1，則炮六進六，士5進4，俥三進二，將6進1，炮九退一，雙叫殺，紅勝。

2.俥三進三　　將6進1　　3.炮六進六　　士5進4

4.炮九退一　　將6進1　　5.俥三退二

連將殺，紅勝。

改編自2009年遼寧省「雪花純生杯」象棋精英賽北京市周濤──河北趙澤宇對局。

 第293局　兇神惡煞

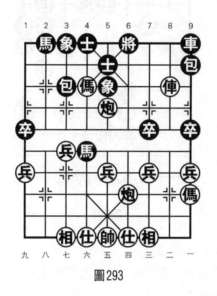

圖293

著法（紅先勝）：

1.俥二平四　包9平6　　2.俥四平五！　馬4退6

3.炮五平四　包6平8　　4.俥五平四　包8平6

5.俥四進一

連將殺，紅勝。

改編自2009年遼寧省「雪花純生杯」象棋精英賽遼陽石油芳烴郝繼超──盤錦市趙峰對局。

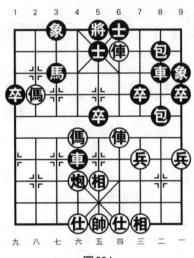

第294局　眼明手快

圖294

著法（紅先勝）：

1.傌八進七　將5平4　　2.前傌進一！　士5退6

3.俥四進五　將4進1　　4.傌六進五　將4平5

5.俥四退一

連將殺，紅勝。

改編自2009年第6屆「威凱房地產杯」全國象棋一級
棋士賽北京任剛——浙江謝丹楓對局。

第295局　揚眉吐氣

著法（紅先勝）：

1.俥四進三！　將5平6

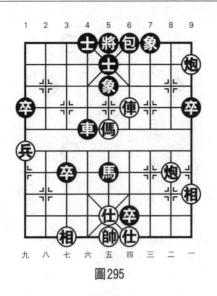

圖295

黑如改走士5退6，則傌五進四，將5進1，炮二進五，連將殺，紅勝。

2.炮二進六　象7進9　　3.炮一進一　將6進1

4.傌五進三　將6進1　　5.傌三進二　將6退1

6.炮一退一

連將殺，紅勝。

改編自2009年第3屆亞洲室內運動會中國象棋隊選拔賽北京唐丹——河北胡明對局。

第296局　一點就通

著法（紅先勝）：

1.傌四平五　將5平6　　2.傌五進一　將6進1

3.傌八進一　將6進1　　4.傌五平四

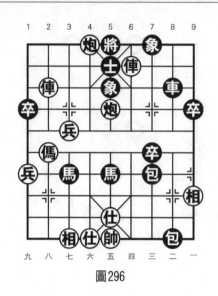

圖296

連將殺，紅勝。

改編自2009年第15屆「合生・迎春杯」象棋團體賽惠州市華軒置業蔣川——番禺職協王華章對局。

 第297局 遊山玩水

著法（紅先勝）：

1.炮二進一　士6進5　　2.傌二進三　士5退6

3.傌三退四　士6進5　　4.俥七進一

連將殺，紅勝。

改編自2009年「恆豐杯」第11屆世界象棋錦標賽德國薛忠——加西羅元章對局。

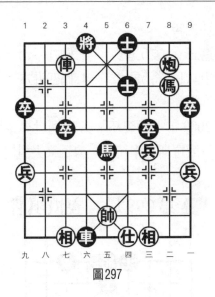

圖297

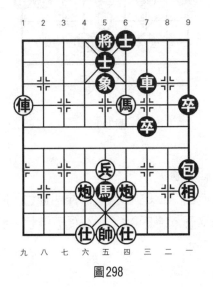

第**298**局　一無所有

圖298

著法（紅先勝）：

1. 俥九進三　　象5退3　　2. 俥九平七　　士5退4

3. 俥七平六！　將5平4　　4. 馬四進六

連將殺，紅勝。

改編自2009年「恆豐杯」第11屆世界象棋錦標賽日本田中篤——俄羅斯德米特里‧魯緬采夫對局。

第299局　　義憤填膺

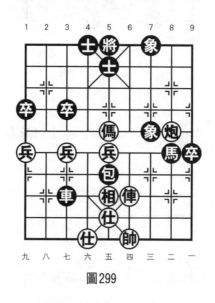

圖299

著法（紅先勝）：

1. 炮二進四　　士5退6　　2. 俥四進七　　將5進1

3. 俥四平五　　將5平4　　4. 馬五進七　　將4進1

5. 俥五平六

連將殺，紅勝。

改編自2009年「恒豐杯」第11屆世界象棋錦標賽英國黃春龍——義大利胡允錫對局。

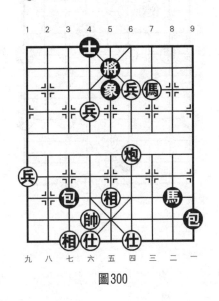

第300局　五氣朝元

圖300

著法（紅先勝）：

1.兵四平五　將5退1

黑如改走將5進1，則兵六進一，將5平6，傌三退四，連將殺，紅勝。

2.炮四平五　士4進5　　3.兵五進一　將5平4

4.炮五平六

連將殺，紅勝。

改編自2008年「松業杯」全國象棋個人賽江蘇棋院隊楊伊——廣東惠州華軒隊文靜對局。

第301局　内外兼修

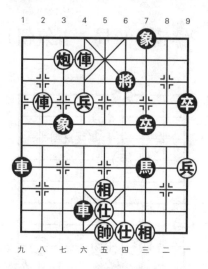

圖301

著法（紅先勝）：

1.俥八進一　象7進5　　2.炮七退一　象5退7

3.兵六進一　象7進5　　4.兵六平五！將6平5

5.炮七退一　車4退6　　6.俥八平六

連將殺，紅勝。

改編自2008年「松業杯」全國象棋個人賽河北金環鋼構隊陳猗——浦東花木廣洋隊董旭彬對局。

第302局　鵬程萬里

著法（紅先勝）：

1.傌三退四　士5進6　　2.俥三進二！將6退1

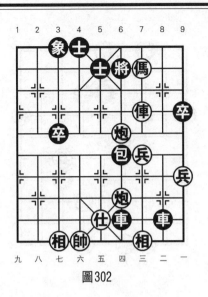

圖302

3.傌四進六　士6退5　　4.俥三進一

連將殺，紅勝。

改編自2008年「松業杯」全國象棋個人賽河北金環鋼構隊王瑞祥──陝西象棋協會隊李景林對局。

 ## 第303局　神出鬼沒

著法（紅先勝）：

1.俥一進三　象5退7　　2.俥一平三　士5退6

3.傌五進四　將5進1　　4.傌四退六　將5退1

5.傌六進七　將5平4　　6.俥三平四　將4進1

7.傌七退六

連將殺，紅勝。

改編自2008年「北侖杯」全國象棋大師冠軍賽廣東文靜──浙江勵嫻對局。

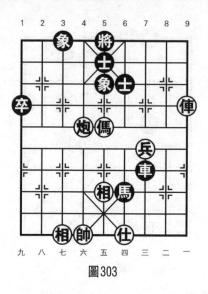

圖303

第304局　泰山壓頂

圖304

著法（紅先勝）：

1.俥八平六　士5進4　　2.俥六進四！　將4進1

3.俥四平六　包2平4　　4.俥六進二

連將殺，紅勝。

改編自2008年「北侖杯」全國象棋大師冠軍賽煤礦閻超慧——北侖陳意敏對局。

第305局　鐵石心腸

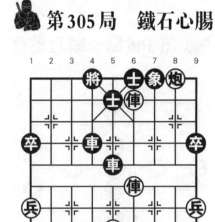

圖305

著法（紅先紅勝）：

1.前俥平五！　車5退3　　2.俥四進五　車5退1

3.俥四平五　將4進1　　4.俥五平六　將4平5

5.俥六退三

黑雙車盡失，紅勝定。

如果現在輪到黑方走棋，那麼黑棋勝。

著法（黑先黑勝）：

1.……　　　　車4進6!　　2.仕五退六　車5進3

3.仕六進五　車5進1

連將殺，黑勝。

改編自2008年第3屆「楊官璘杯」全國象棋公開賽湖

北象棋李雪松——浙江慈溪波爾軸承張申宏對局。

第306局　瞬息萬變

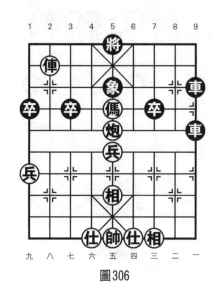

圖306

著法（紅先勝）：

1.俥八進一　將5進1　　2.傌五進三　將5平4

黑如改走將5平6，則俥八平四殺，紅勝。

3.傌三進四　將4進1　　4.俥八退二

連將殺，紅勝。

改編自2008年「福永商會杯」深港惠中山象棋團體賽深圳許國義──香港陳強安對局。

 第307局　喜出望外

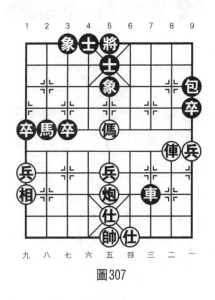

圖307

著法（紅先勝）：

1.俥二進五　象5退7

黑另有以下兩種應著：

（1）車7退7，俥二平三，象5退7，傌五進四，將5平6，炮五平四，連將殺，紅勝。

（2）士5退6，傌五進四，將5進1，俥二退一，車7退6，俥二平三，連將殺，紅勝。

2.俥二平三!　車7退7　　3.傌五進四　將5平6

4.炮五平四

連將殺，紅勝。

改編自2008年欽州「長生房地產杯」廣西象棋錦標賽南寧秦勁松——欽州高銘鍵對局。

第308局　評頭論足

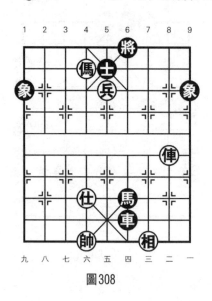

圖308

著法（紅先勝）：

1.俥二進五	將6進1	2.兵五平四！	將6進1
3.俥二退二	將6退1	4.傌六退五	將6退1
5.俥二進二	象9退7	6.俥二平三	

連將殺，紅勝。

改編自2008年河南嵩山「文惠山莊杯」象棋公開賽廣東黎德志——開灤郝繼超對局。

第309局　無獨有偶

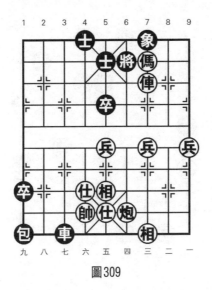

圖309

著法（紅先勝）：

第一種攻法：

1.俥三平四！　將6進1　　2.仕五進四

連將殺，紅勝。

第二種攻法：

1.仕五進四　士5進6　　2.俥三平四　將6平5

3.俥四進一　將5進1　　4.俥四平六

連將殺，紅勝。

改編自2008年「來群杯」超級棋王快棋賽廣東許銀

川──江蘇徐天紅對局。

第310局　大驚失色

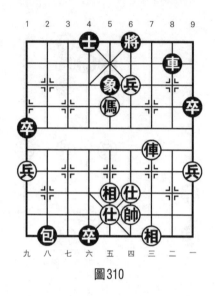

圖310

著法（紅先勝）：

1.兵四進一！　將6進1　　2.俥三平四　將6平5

3.傌五進三　　將5退1　　4.俥四進五

連將殺，紅勝。

改編自2014年「蒸湖杯」決戰名山全國象棋冠軍挑戰賽湖北汪洋——天津孟辰對局。

第311局　殫精竭慮

著法（紅先勝）：

1.俥一進三　車6退2　　2.傌八進七！　車6平9

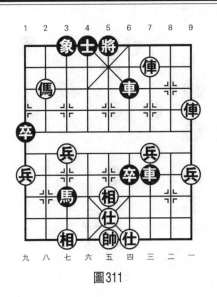

圖311

3.傌七退六　將5平6　　4.俥三平四

絕殺，紅勝。

改編自2014年第24屆「怡友杯」山東省象棋棋王賽
青島遲新德——青島孫顯棟對局。

第312局　詭計多端

著法（紅先勝）：

1.傌三進二　包6退8

黑如改走士5退6，則俥九平五，士4進5，傌二退
三，連將殺，紅勝。

2.傌二退四　包6進9　　3.傌四進二　包6退9

4.傌二退四

連將殺，紅勝。

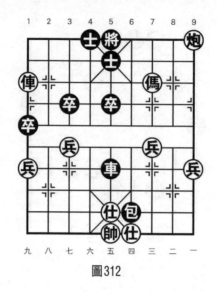

圖312

改編自2014年第24屆「怡友杯」山東省象棋棋王賽青島張蘭天——青島綦勝敏對局。

第313局　成竹在胸

著法（紅先勝）：

1.俥五進五！　車6退5

黑如改走士4進5，則俥七進三，士5退4，俥七平六，絕殺，紅勝。

2.俥五進一　將6進1　　3.俥七進二　士4進5

4.俥七平五

絕殺，紅勝。

改編自2005年第2屆中國「灌南湯溝杯」象棋大獎賽北京傅光明——江蘇徐健秒對局。

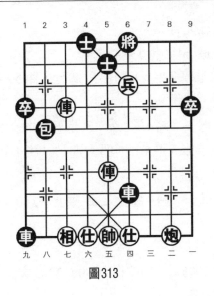

圖313

第314局　出水芙蓉

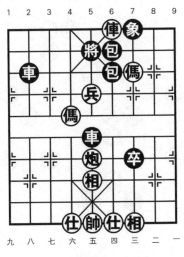

圖314

著法（紅先勝）：

1.兵五進一！　將5平4

黑如改走車2平5，則傌六進七，將5平4，俥四平六，連將殺，紅勝。

2.俥四退一　將4退1　　3.炮五平六　車2平4

黑如改走車5平4，則傌六進七，將4平5，兵五進一，連將殺，紅勝。

4.俥四進一　將4進1　　5.兵五平六　將4平5

6.兵六進一

連將殺，紅勝。

改編自2005年許銀川1對30車輪戰威海張佳瑜——廣東許銀川對局。

第315局　　筆走龍蛇

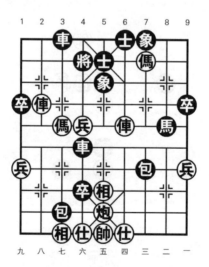

圖315

著法（紅先勝）：

1.俥八平六　士5進4　　2.俥四進三　將4退1

黑如改走士6進5，則俥六進一殺，紅速勝。

3.俥六進一　將4平5　　4.俥四平六

連將殺，紅勝。

改編自2005年「城大建材杯」全國象棋大師冠軍賽

浙江象棋勵嫻——河南劉歡對局。

第316局　百無禁忌

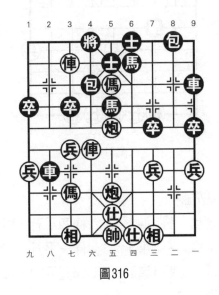

圖316

著法（紅先勝）：

1.俥六進三！　將4平5　　2.俥七進一　士5退4

3.俥六進二！　馬6退4　　4.傌五進三

連將殺，紅勝。

改編自2005年第12屆亞洲象棋個人賽泰國馬武廉
——緬甸左安儒對局。

第317局　根深蒂固

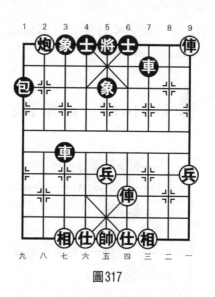

圖317

著法（紅先勝）：

1.俥四進七	將5進1	2.俥四平五	將5平4
3.俥五平六	將4平5	4.俥一平五	將5平6
5.俥六退一	將6進1	6.俥五平四	車7平6

7.俥四退一

連將殺，紅勝。

改編自2005年蒲縣「煤運杯」全國象棋個人賽安徽
趙冬——河南劉歡對局。

第318局　　急流險灘

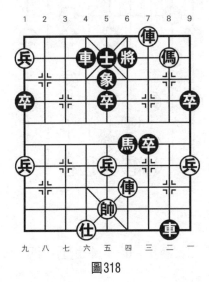

圖318

著法（紅先勝）：

1.傌二退三　將6進1　　2.俥三退二　將6退1

3.俥三平一　將6退1　　4.俥一進二　象5退7

5.俥一平三

連將殺，紅勝。

改編自2005年蒲縣「煤運杯」全國象棋個人賽湖南程進超——山西趙順心對局。

第319局　　綠草如茵

著法（紅先勝）：

1.俥八平六　將5進1　　2.後俥進六　將5進1

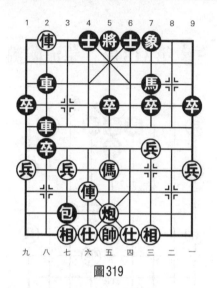

圖319

3.傌五進四　將5平6　　4.炮五平四

連將殺，紅勝。

改編自2005年第12屆亞洲象棋個人賽中國金海英
——澳洲楊惠雯對局。

第320局　龍潭虎穴

著法（紅先勝）：

1.傌五進四　包6進1　　2.俥二進三　車9平7

3.炮一進三　包2進1　　4.俥二平三

絕殺，紅勝。

改編自2014年「天長·萬年浦江杯」象棋公開賽湖
北陳漢華——浙江舟山劉幼治對局。

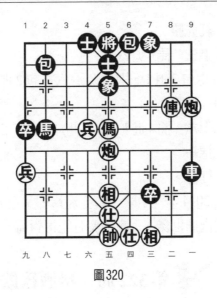

圖320

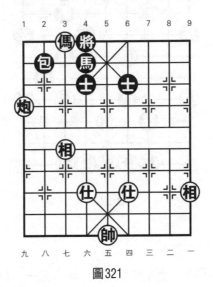

第321局　連連點頭

圖321

著法（紅先勝）：

1. 炮九進三　馬4退2

黑如改走包2退1，則傌七退六，包2進6，傌六進八，連將殺，紅勝。

2. 傌七退六　將4進1　　3. 傌六進八　士6退5

4. 炮九退一

絕殺，紅勝。

改編自2014年「中駿・黃金海岸杯」第18屆亞洲象棋錦標賽香港周世傑——柬埔寨甘德彬對局。

第322局　舉酒欲飲

圖322

著法（紅先勝）：

1. 俥四平六　士5進4　　2. 俥六進一　將4平5

3.俥六平五 ……

紅也可改走傌六進五，黑如接走馬7進5，則傌五進三，馬5退6，俥七進二，將5進1，傌三退四，連將殺，紅勝。

3.…… 將5平4 4.俥七平六 包7平4

5.傌六進七

連將殺，紅勝。

改編自2014年「中駿・黃金海岸杯」第18屆亞洲象棋錦標賽汶萊余祖望——泰國基沙納對局。

第323局　獨樹一幟

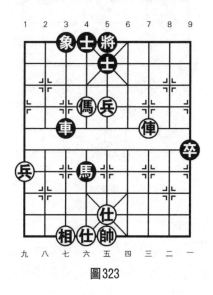

圖323

著法（紅先勝）：

1.俥三進四　士5退6　　2.兵五進一！　士4進5

黑如改走象3進5，則傌六進四，將5進1，俥三退一
殺，紅勝。

　　3.兵五進一　　將5平4　　　4.俥三平四

絕殺，紅勝。

改編自2014年「QQ遊戲天下棋弈」全國象棋甲級聯
賽內蒙古伊泰王天一——湖北武漢光谷地產李智屏對局。

第324局　聲東擊西

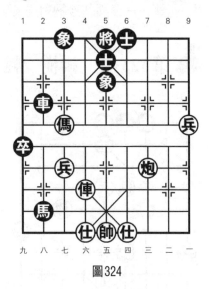

圖324

著法（紅先勝）：

1.炮三進六!　象5退7　　2.傌七進六　將5平4

3.傌六進八　將4平5　　4.俥六進七

連將殺，紅勝。

改編自2015年全國第9屆殘運會象棋比賽山西趙順心
——山東隋紅利對局。

第325局　提心吊膽

圖325

著法（紅先勝）：

1.俥二進六　將6進1　　2.傌一進三　車6平7

3.俥二平三

捉死車，紅勝定。

改編自2014年「QQ遊戲天下棋弈」全國象棋甲級聯賽黑龍江農村信用社郝繼超——內蒙古伊泰洪智對局。

第326局　世代相傳

著法（紅先勝）：

1.俥八進九　士5退4　　2.俥八退一　士4進5

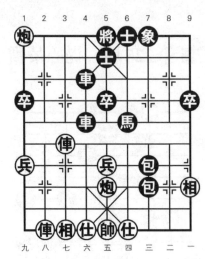

圖326

3.俥七進五　士5退4　　4.俥七退四　士4進5

5.俥八進一　士5退4　　6.俥七平六　車4進2

7.俥八退四　士4進5　　8.俥八平六

黑雙車盡失，紅勝定。

改編自2013年廣東東莞鳳崗鎮象棋公開賽三水蔡佑廣——湖北陳漢華對局。

 第327局　外强中乾

著法（紅先勝）：

1.前俥進三！　士5退4　　2.俥六進九　將5進1

3.傌七進六　將5平6　　4.俥六退一　士6進5

5.俥六平五

連將殺，紅勝。

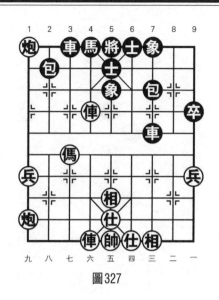

圖327

　　改編自2006年「蓮花鋼杯」第14屆亞洲象棋錦標賽澳門梁少文——菲律賓林貽評對局。

第328局　挖空心思

著法（紅先勝）：

1. 俥五進二　　士6進5　　2. 俥五進二　　將5平6

3. 俥五進一　　將6進1　　4. 俥七退一　　將6進1

5. 俥五平四

連將殺，紅勝。

　　改編自2006年「蓮花鋼杯」第14屆亞洲象棋錦標賽菲律賓林貽評——日本田中篤對局。

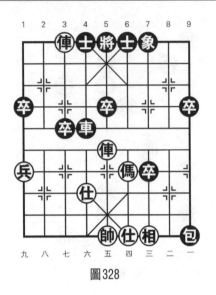

圖328

第329局 穩若泰山

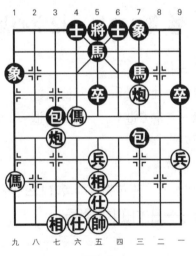

圖329

著法（紅先勝）：

1.炮七平五　包7退1　　2.炮三進三！　包7退4

3.傌六進五　馬5進3　　4.傌五進三

絕殺，紅勝。

改編自2013年上海市第3屆「小麗杯」象棋公開賽宇兵——王一鵬對局。

第330局　心心相印

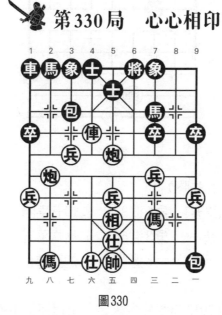

圖330

著法（紅先勝）：

1.俥六平四　包3平6　　2.炮八平四　將6進1

3.俥四平三　包6平4　　4.炮五平四

絕殺，紅勝。

改編自2013年「碧桂園杯」第13屆世界象棋錦標賽日本松野陽一郎——俄羅斯左林對局。

 第331局　炮高兵單仕相巧勝士象全

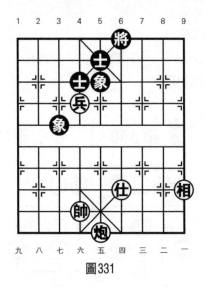

圖331

著法（紅先勝）：

1.帥六平五！　象5退3　　2.炮五平四　將6平5

3.兵六進一　象3進5　　4.兵六平五　象3退5

5.炮四平五　士5退4　　6.炮五進七

紅勝定。

改編自2013年福建省永定「土樓杯」中國象棋國際
團體邀請賽臺灣隊劉國華——永定隊游士夫對局。

 第332局　　眼花繚亂

著法（紅先勝）：

1.俥六平五　將5平4　　2.俥八退一　將4進1

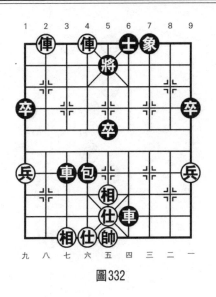

圖332

3.俥八退二

下一步俥八平六殺，紅勝。

改編自2013年第3屆「辛集國際皮革城杯」象棋公開賽河南姚洪新——黑龍江金松對局。

第333局　一曝十寒

著法（紅先勝）：

1.俥二進九！　包6退2　　2.傌四進三　包6退3

3.俥二平三　士5退6　　4.俥三平四！　將5進1

5.傌三退四　包6進1　　6.俥四退二

紅得車包勝定。

改編自2013年浙江省「永力杯」一級棋士象棋公開賽湖北陳漢華——杭州華東對局。

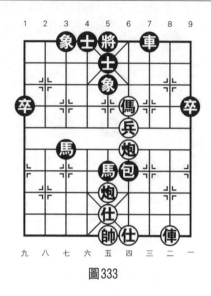

圖333

第334局 咬緊牙關

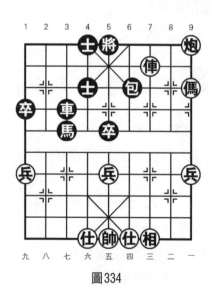

圖334

著法（紅先勝）：

1.傌一進二　包6退2　　2.傌二退四　將5進1

黑如改走包6進9，則傌四退六，將5平6，俥三進

一，連將殺，紅勝。

3.傌四退三　包6進1　　4.俥三平四　將5退1

5.傌三進二　車3平8　　6.俥四進一　將5進1

7.炮一退一　將5進1　　8.俥四退二

絕殺，紅勝。

改編自2013年河南省正陽縣迎國慶「生態源粉條

杯」全國象棋公開賽河北侯文博——漯河張建利對局。

 第335局　轉戰南北

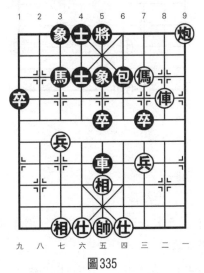

圖335

著法（紅先勝）：

1.俥二進三　將5進1　　2.俥二退一　將5退1

3.俥二平四

伏傌三進二殺，紅勝定。

改編自2013年安徽「甬商投資杯」象棋名人賽河北
侯文博——安徽紀燕伍對局。

第336局　紙上談兵

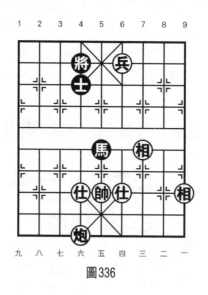

圖336

著法（紅先勝）：

1.仕六退五　士4退5

黑如改走馬5退4，則兵四平五，將4退1，相一退
三，黑被困斃，紅勝。

2.兵四平五!　將4平5　　3.仕五進六　將5平6

4.炮六平四　將6平5　　5.炮四平五

捉死馬，紅勝定。

改編自2013年第3屆溫嶺「長嶼硐天杯」全國象棋國手賽上海謝靖——湖北汪洋對局。

 第337局　鸚鵡學舌

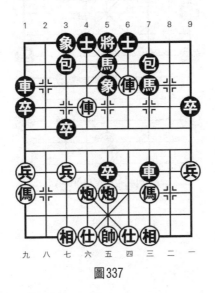

圖337

著法（紅先勝）：

1.俥四進二！　將5平6　　2.俥六進三　將6進1

3.炮六進六　將6進1　　4.俥六平四　包7平6

5.俥四退一

連將殺，紅勝。

改編自2013年秦皇島「中兵杯」全國象棋少年錦標賽河北邯鄲市綠化路小學趙殿宇——山東中國重汽隊張瑞峰對局。

第338局　整整齊齊

圖338

著法（紅先勝）：

1.俥五退二　包7退1　　2.前炮退二　車3退2

3.俥五平七　車3平5　　4.相三進五

紅得車勝定。

改編自2013年芍藥棋緣江蘇儀征市「佳和杯」象棋公開賽河南省姚洪新——江都區朱志全對局。

第339局　醉不成歡

著法（紅先勝）：

1.仕五進六　　將4平5　　2.傌三退五　將5平6

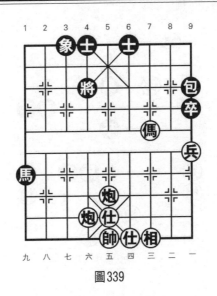

圖339

3.傌五進四！　包9進3

黑如改走將6平5，則炮六平五，將5平6，前炮平四，將6平5，相三進五殺，紅勝。

4.炮五平四　包9平6　　5.傌四退六　包6平9

6.炮六平四

絕殺，紅勝。

改編自2013年安徽池州市「九華佛茶杯」象棋公開賽湖南薑海濤──廣西楊小平對局。

第340局　欲哭無淚

著法（紅先勝）：

1.俥七進二　將4進1　　2.炮八退七　士5進6

3.俥七平五

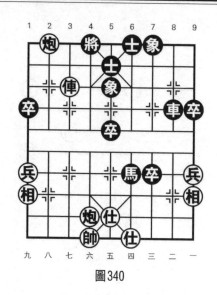

圖340

下一步炮八平六殺，紅勝。

改編自2013年浙江省象棋甲級聯賽嘉興朱龍奎——寧波王志安對局。

第341局　夢啼紅妝

著法（紅先勝）：

1.炮五進四！　馬3進5　　2.傌六進七　將5進1

3.傌七退八

紅得車勝定。

改編自2013年第3屆「同峰杯」象棋大賽上海財大劉奕達——江西葉輝對局。

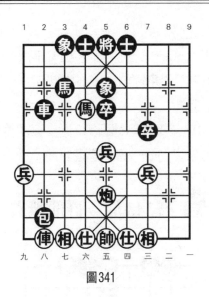

圖341

第342局　脈脈不語

圖342

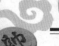

著法（紅先勝）：

1.炮五平六　　士6進5　　　2.俥五平六　　士5進4

3.俥六進四!　將4進1　　　4.炮四平六

絕殺，紅勝。

改編自2013年廣東順德區第2屆「東湧竹園居杯」象

棋公開賽樂昌朱少鈞——惠州李進對局。

第343局　　群龍無首

圖343

著法（紅先勝）：

1.俥八平七　　士5退4　　　2.俥六進六　　將5進1

3.炮九平五!　車5退2

黑如改走象7進5，則俥六平五，將5平4，俥七退

一，將4進1，俥五退二，連將殺，紅勝。

4.俥六平五　將5平4　　5.俥七退一　將4進1

6.俥五平四　象7進5　　7.前兵進一

下一步兵七進一殺，紅勝。

改編自2012年「農信杯」湖南省第34屆象棋錦標賽湖南朱少鈞——湘鄉嚴俊對局。

第344局　目不暇接

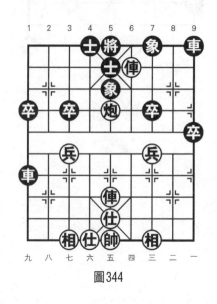

圖344

著法（紅先勝）：

1.俥五平四　象7進9　　2.帥五平四　車1平5

3.前俥進一！　車9平6　　4.俥四進七

絕殺，紅勝。

改編自2012年河南平頂山市「萬瑞杯」象棋公開賽河南省棋牌院李曉暉——平頂山市孔德玉對局。

 第345局　鳴金收兵

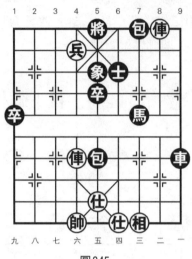

圖345

著法（紅先勝）：

1.兵六進一　　將5平6　　　2.兵六平五！　將6平5

3.俥六進六　　將5進1　　　4.俥二退一　　包7進1

5.俥二平三

連將殺，紅勝。

改編自2012年第8屆南京市「弈杰杯」象棋公開賽河
南姚洪新──江蘇童本平對局。

 第346局　內顧之憂

著法（紅先勝）：

1.兵五進一！　士6進5　　　2.傌六進五　將5平6

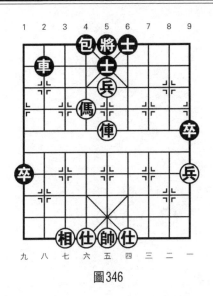

圖346

　　黑如改走包4進1，則傌五退三，包4平5，傌三進
五，紅得包勝定。

　　3.傌五退三　車2平7　　4.俥五平四

　　絕殺，紅勝。

　　改編自2012年第5屆「楊官璘杯」全國象棋公開賽河
南姚洪新——上海趙瑋對局。

 第347局　傌低兵仕必勝低卒雙士

　　著法（紅先勝）：

　　1.帥六平五　將5平4　　2.傌七進九　士5退6

　　黑如改走士5進6，則傌九進八，將4進1，帥五平
六，卒2平1，傌八退七，將4退1，傌七退五捉死士，紅
勝定。

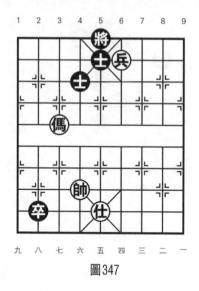

圖347

3.傌九進八　將4進1　　4.帥五平六　卒2平1

5.傌八退七　將4退1　　6.傌七進五　將4平5

7.傌五進四

紅得士勝定。

改編自2012年「伊泰杯」全國象棋甲級聯賽河北金環鋼構陸偉韜——上海金外灘陳泓盛對局。

 第348局　狼嗥虎嘯

著法（紅先勝）：

1.傌七進八　將4平5　　2.兵五平六　包4退1

3.傌九進七　包4進1　　4.兵六進一　馬3退5

5.兵六進一!　將5平4　　6.傌七退五　將4平5

7.傌五進三

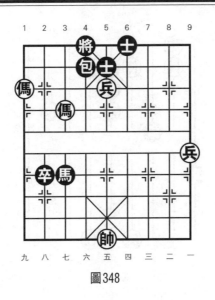

圖348

絕殺，紅勝。

改編自2012年「伊泰杯」全國象棋甲級聯賽黑龍江農村信用社聶鐵文──江蘇句容茅山徐超對局。

第349局　枯木逢春

著法（紅先勝）：

1.傌八進六　將6進1　　2.炮八退二　象5進7

黑如改走士5進4，則俥六平四殺，紅勝。

3.俥六退一　象7退5　　4.俥六平五

連將殺，紅勝。

改編自2012年重慶第2屆「沙外杯」象棋賽廣東李錦雄──上海王國敏對局。

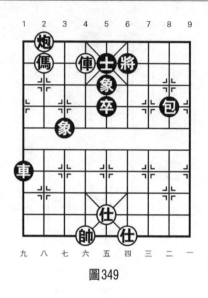

圖349

第350局　漏網之魚

圖350

著法（紅先勝）：

1.俥五平六！　將4進1　　2.俥七平六　將4平5

3.馬七進六　　將5平4　　4.馬六進八　將4平5

5.俥六進五

連將殺，紅勝。

改編自2004年「武陵源杯」全國象棋等級賽福建王

命騰──湖南李尚德對局。

 ## 第351局　目瞪口呆

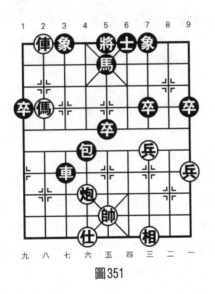

圖351

著法（紅先勝）：

1.馬八進六　將5平4　　2.馬六進七！　馬5進4

3.馬七退八　車3退6　　4.俥八平七

連將殺，紅勝。

改編自2004年「大江摩托杯」全國象棋個人賽廣東張學潮─農協陳建昌對局。

第352局　眼高手低

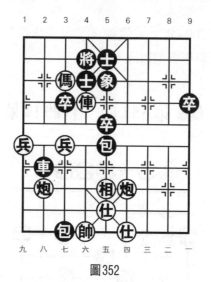

圖352

著法（紅先勝）：

1.炮四進六!　士5進6　　2.俥六進一　將4平5

3.俥六進一　　將5退1　　4.俥六進一

改編自2004年「大江摩托杯」全國象棋個人賽湖北左文靜──四川郭瑞霞對局。

第353局　心煩意亂

著法（紅先勝）：

1.傌八進七　　車4退5　　2.前俥平七　　士5退4

圖353

3.俥七平六！　將5進1　　4.俥六退一！　將5平4

5.傌七退六

連將殺，紅勝。

改編自2004年「銀荔杯」第13屆亞洲象棋錦標賽西
馬來西亞鄭奕廷──日本田口福夫對局。

第354局　海市蜃樓

著法（紅先勝）：

1.炮八進五　象3進1　　2.炮三進六　士6進5

3.俥六進一

連將殺，紅勝。

改編自2004年「大江摩托杯」全國象棋個人賽黑龍
江張曉平──農民體協程進超對局。

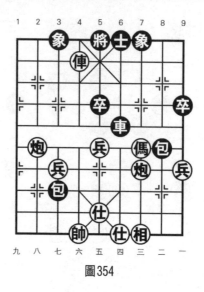

圖354

第355局　光彩奪目

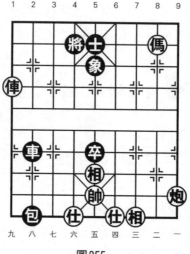

圖355

著法（紅先勝）：

1.俥九平六　士5進4　2.炮一進七　將4退1

3.俥六進一　將4平5　4.俥六平五　將5平4

5.俥五平六　將4平5　6.傌二退四　將5進1

7.傌四進三　將5平6　8.俥六平四

連將殺，紅勝。

改編自2004年「將軍杯」全國象棋甲級聯賽吉林天興棋牌洪智——浙江都紳領帶邱東對局。

第356局　救死扶傷

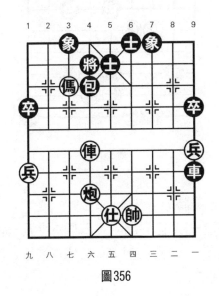

圖356

著法（紅先勝）：

1.俥六進三！　將4進1　2.傌七退六　車9平4

3.傌六進四　將4平5　4.傌四進三

連將殺，紅勝。

改編自2004年「泰來眾盈杯」全國象棋團體賽湖南
謝業梘——廈門鄭一泓對局。

第357局　絞盡腦汁

圖357

著法（紅先勝）：

1.俥四進一！　包1平6　　2.俥六平五　將5平4

3.俥五進一　　將4進1　　4.傌六進七　將4進1

5.俥五平六

連將殺，紅勝。

改編自2003年第8屆世界象棋錦標賽美東高維鉉——
緬甸楊正雙對局。

第358局　口是心非

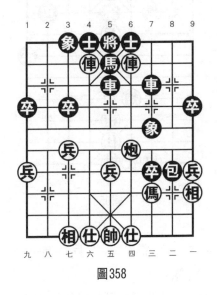

圖358

著法（紅先勝）：

1.俥六進一！　將5平4　　2.俥四進一　將4進1

3.炮四進四　將4進1　　4.俥四平六

連將殺，紅勝。

改編自2003年第8屆世界象棋錦標賽菲律賓莊宏明
——美東高維鉉對局。

 第359局　憤憤不平

著法（紅先勝）：

1.傌七退六　士5進4　　2.傌六進四　士4退5

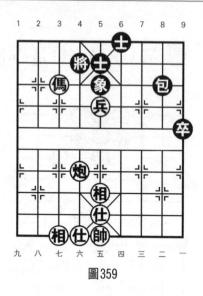

圖359

3.兵五平六　士5進4　　4.兵六進一

連將殺，紅勝。

改編自2003年第8屆世界象棋錦標賽于幼華——甄達

新對局。

第360局　徹裡徹外

著法（紅先勝）：

1.傌七進六　將6進1　　2.炮九退二　象5進3

3.俥六退一　象3退5　　4.俥六平五

連將殺，紅勝。

改編自2003年第8屆世界象棋錦標賽北川幸彥——山

田宏秀對局。

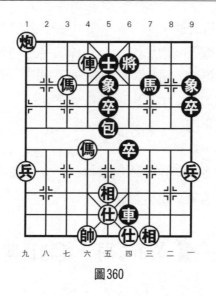

圖360

第361局　匪夷所思

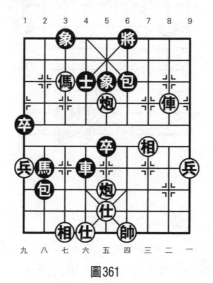

圖361

著法（紅先勝）：

1.俥二進三　象5退7　　2.俥二平三　將6進1

3.傌七進六　將6平5　　4.俥三退一　將5退1

5.傌六退五　士4退5　　6.俥三進一　包6退2

7.俥三平四

連將殺，紅勝。

改編自2003-2004年「椰樹杯」象棋超級排位賽上海孫勇征——廣東宗永生對局。

第362局　耳聰目明

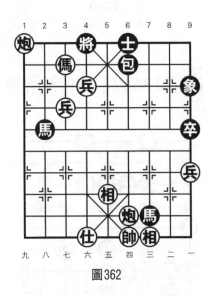

圖362

著法（紅先勝）：

1.炮四平六　馬2進4　　2.兵六進一　將4平5

3.兵六進一　將5進1　　4.炮九退一

連將殺，紅勝。

改編自2003–2004年「椰樹杯」象棋超級排位賽黑龍江聶鐵文——北京張強對局。

第363局　初露鋒芒

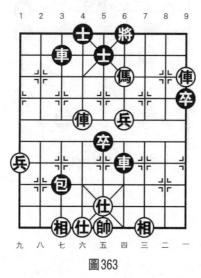

圖363

著法（紅先勝）：

1.傌四進二　　將6平5

黑如改走將6進1，則傌二退三，將6退1，俥一進二，連將殺，紅勝。

2.俥一進二　　士5退6　　　3.俥六平五　　士4進5

4.俥一平四

連將殺，紅勝。

改編自2003年「怡蓮寢具杯」全國象棋個人賽安徽趙冬——農民體協何靜對局。

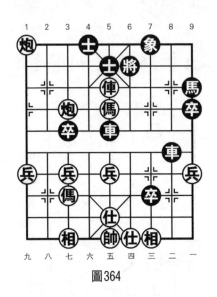

第364局　龍飛鳳舞

圖364

著法（紅先勝）：

1.俥五平三！　車5退1　　2.炮七進二　士5進4

3.炮九退一　將6退1　　4.俥三進二

連將殺，紅勝。

改編自2003年「怡蓮寢具杯」全國象棋個人賽江蘇黃芳——江蘇梅琳對局。

第365局　暮靄蒼茫

著法（紅先勝）：

1.傌五進七　將5平4　　2.俥四進一　將4進1

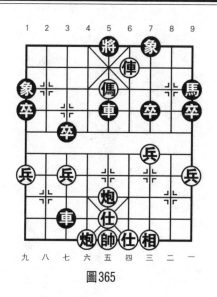

圖365

3.傌七退六　車3平4　　4.傌六進八

連將殺，紅勝。

改編自2001年「翔龍杯」象棋電視快棋賽湖北柳大華——河北劉殿中對局。

第366局　柔情蜜意

著法（紅先勝）：

1.俥五進一！　士6進5　　2.俥二平五　將5平6

3.俥五進一　　將6進1　　4.傌七進五　將6進1

5.俥五平四

連將殺，紅勝。

改編自2002年越南隊訪華與廣東隊交流賽廣東宗永生——越南張亞明對局。

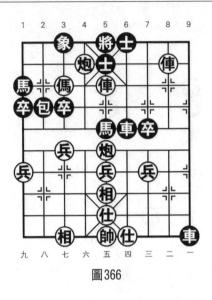

圖366

 第367局　鐵骨錚錚

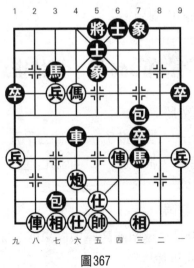

圖367

著法（紅先勝）：

1.傌六進七　　車4退4　　2.俥八進九　　士5退4

3.俥八平六！　將5進1　　4.俥六退一　　將5平4

5.俥四進五　　士6進5

黑如改走將4退1，則兵七平六，包7平4，俥四進一，將4進1，兵六進一，將4平5，兵六進一，連將殺，紅勝。

6.兵七平六　　包7平4　　7.兵六進一　　將4退1

8.兵六進一　　將4平5　　9.兵六平五

連將殺，紅勝。

改編自2002年「嘉周杯」全國象棋團體賽北京常婉華——浙江金海英對局。

第368局　生龍活虎

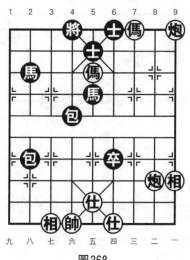

圖368

著法（紅先勝）：

1.傌三退四　將4進1　　2.傌五退七　將4進1

3.炮一退二　馬5退7　　4.傌四退五　馬7進5

5.炮二進五

連將殺，紅勝。

改編自2002年「嘉周杯」全國象棋團體賽北京靳玉硯——煤礦蔣鳳山對局。

第369局　掩人耳目

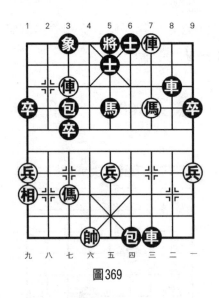

圖369

著法（紅先勝）：

1.俥七進二　士5退4　　2.俥三平四！　將5進1

3.俥七退一　馬5退4　　4.俥七平六

連將殺，紅勝。

改編自2002年「嘉周杯」全國象棋團體賽雲南陳信安——新疆楊浩對局。

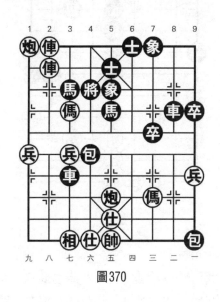

第370局　心亂如麻

圖370

著法（紅先勝）：

1.炮九退二！　馬3退2　　2.俥八退一　馬2進3

3.俥八平七　將4退1　　4.俥七平六！　將4進1

5.傌七進八　將4退1　　6.炮九進一

連將殺，紅勝。

改編自2002年「嘉周杯」全國象棋團體賽廈門蔡忠誠——上海孫勇征對局。

 第371局 習文學武

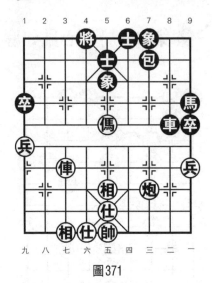

圖371

著法（紅先勝）：

1.炮三進七！ 象5退7 2.俥七進六 將4進1

3.傌五進七 將4進1 4.俥七退二 將4退1

5.俥七平八 將4退1 6.俥八進二

連將殺，紅勝。

改編自2001年「利君沙杯」全國象棋個人賽安徽鐘
濤──河南姚洪新對局。

 第372局 精兵簡政

著法（紅先勝）：

1.傌八進七 將5平4 2.兵七平六 車6平4

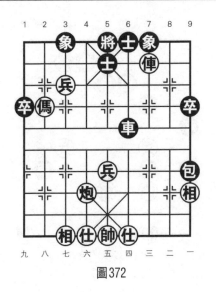

圖372

3.兵六進一　將4平5　　4.兵六平五

連將殺，紅勝。

改編自2001年第7屆世界象棋錦標賽荷蘭張榮安——
德國Huber Siegfried對局。

第373局　百折不撓

著法（紅先勝）：

1.前傌進三　士5退6　　2.前傌平四！　將5進1

3.傌三退四！　車6進2　　4.傌一進八　車6退2

5.傌一平四

連將殺，紅勝。

改編自2001年第7屆世界象棋錦標賽加拿大溫哥華余
超健——德國Hollanth Karsten對局。

圖373

第374局　白雪皚皚

圖374

著法（紅先勝）：

1.俥二平五　士4進5　　2.俥五進一　將5平4

3.俥五平六　將4平5　　4.俥四平五

連將殺，紅勝。

改編自2001年第10屆亞洲象棋名手邀請賽泰國黃天佑——汶萊陳文進對局。

第375局　　不聽人言

圖375

著法（紅先勝）：

1.俥三進四　將5進1　　2.兵五進一　將5平6

3.兵五平四！　將6進1　　4.俥三平四

連將殺，紅勝。

改編自2002年全國象棋個人賽廣州湯卓光——溫州蔣川對局。

第376局 左右爲難

圖376

著法（紅先勝）：

1.俥七進五　車4退4　2.傌三進四！　車4平3

3.傌四進六　將5平4　4.炮五平六

連將殺，紅勝。

改編自加拿大全國賽加拿大愛門頓何成——加拿大滿地可陳健華對局。

第377局 穩穩當當

著法（紅先勝）：

1.炮二退一　士5退6　2.傌三進四　將4平5

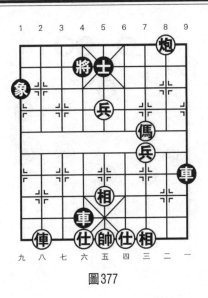

圖377

3.俥八進八　車4退7　　4.俥八平六

連將殺，紅勝。

改編自2002年第12屆亞洲象棋錦標賽東馬詹敏珠
——新加坡蘇盈盈對局。

第378局　凶多吉少

著法（紅先勝）：

1.俥九進一　象5退3　　2.俥九平七　將4進1

3.馬八進七　將4進1　　4.俥七退二　將4退1

5.俥七進一　將4進1　　6.俥七平六

連將殺，紅勝。

改編自2002年第12屆亞洲象棋錦標賽印尼貝善強
——日本田口福夫對局。

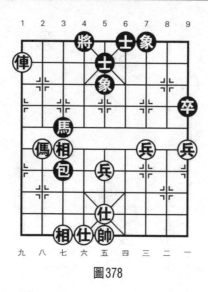

圖378

第379局　龍吟虎嘯

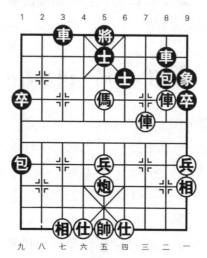

圖379

著法（紅先勝）：

1.俥三進四　士5退6　　2.傌五進三　將5平4

3.俥三平四　將4進1　　4.俥二平六

連將殺，紅勝。

改編自2002年第12屆亞洲象棋錦標賽新加坡黃毅鴻
——臺灣孫璋慶對局。

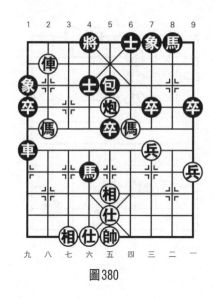

第380局　踏雪尋梅

圖380

著法（紅先勝）：

1.傌四進五　士6進5

黑另有以下兩種著法：

（1）象7進5，傌八進七殺，紅速勝。

（2）士4退5，傌八進七，將4平5，傌五進三，連

將殺，紅勝。

2.傌八進七　將4平5　　3.俥八進一　象1退3

4.俥八平七

連將殺，紅勝。

改編自2003年「老巴奪杯」全國象棋團體賽浙江勵嫻——南方棋院鄭楚芳對局。

第381局　牛毛細雨

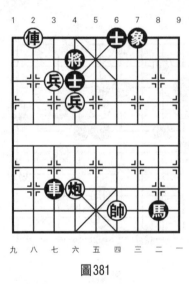

圖381

著法（紅先勝）：

1.兵七平六　將4平5　　2.前兵進一　將5進1

3.俥八平五　士6進5　　4.俥五退一

連將殺，紅勝。

改編自2003年「老巴奪杯」全國象棋團體賽石化崔岩——山東張志國對局。

第382局　榮寵無比

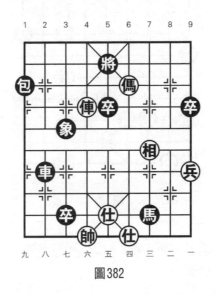

圖382

著法（紅先勝）：

1.俥六進二　將5進1　　2.俥六退一　將5退1

3.傌四進三　將5平6　　4.俥六平四

連將殺，紅勝。

改編自2003年「老巴奪杯」全國象棋團體賽石化傅光明——安徽鐘濤對局。

第383局　千姿百態

著法（紅先勝）：

1.俥五進五　將5平4　　2.俥五進一　將4進1

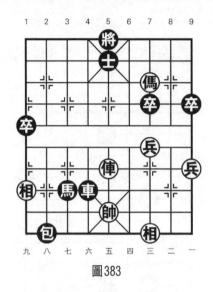

圖383

3.傌三退五　將4進1　　4.傌五進四　將4退1

5.俥五平六

連將殺，紅勝。

改編自2003年「千年銀荔杯」全國象棋甲級聯賽廣
東王老吉許銀川——北京金色假日酒店蔣川對局。

 ## 第384局　百廢俱興

著法（紅先勝）：

1.俥二進五　士4進5　　2.炮八平六　卒4平5

3.傌七退六　前卒平4　　4.傌六進八

連將殺，紅勝。

改編自2003年「磐安偉業杯」全國象棋大師冠軍賽
江蘇徐健秒——吉林胡慶陽對局。

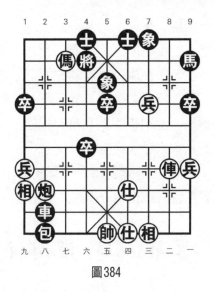

圖384

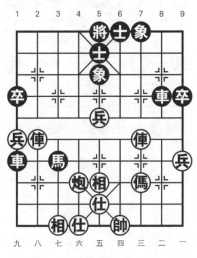

第385局　滿目瘡痍

圖385

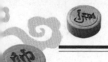
著法（紅先勝）：

1. 俥八進五　士5退4　　2. 俥三平六　士6進5

3. 炮六進七　象5退3　　4. 炮六平三　車8平6

5. 帥四平五　車6平3　　6. 炮三平七　馬3退2

7. 炮七退一　士5退4　　8. 俥六進四

下一步俥八平六殺，紅勝。

改編自2014年江蘇無錫市「玉祁酒業杯」暨省運動
會象棋選拔賽江陰月城雷明——民政局張美令對局。

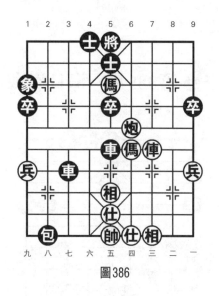

第386局　　漠不關心

圖386

著法（紅先勝）：

1. 傌五進三　將5平6　　2. 傌三退四　士5進6

3. 俥三進五　將6進1　　4. 俥三平五

下一步前傌進二殺，紅勝。

改編自2014年第11屆「威凱杯」全國象棋等級賽廣東黃文俊——浙江吳可欣對局。

第387局　如聽仙樂

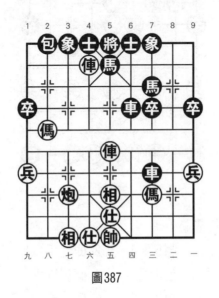

圖387

著法（紅先勝）：

1.相五進七！　象3進1　　2.傌八進七　象1退3

3.傌七進八　　車7平3　　4.傌八退七

下一步俥六進一殺，紅勝。

改編自2014年第16屆「凌鷹·華瑞」杯象棋季度賽杭州華東——義烏孫昕昊對局。

第388局　談虎色變

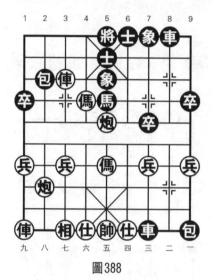

圖388

著法（紅先勝）：

1.傌六進七　　將5平4　　2.俥七平六！　士5進4

3.炮八平六　　士4退5　　4.傌五進六　　包2平4

5.傌六進八　　包4平2　　6.傌八進六

連將殺，紅勝。

改編自2014年第16屆「凌鷹・華瑞」杯象棋季度賽

溫州謝尚有——余姚周一軍對局。

第389局　俥低兵相巧勝車士

著法（紅先勝）：

1.俥八退一！　將4退1　　2.俥八退七！　將4進1

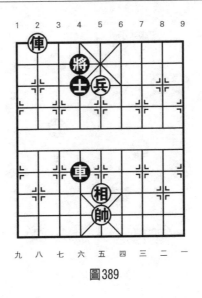

圖389

3.俥八平六　車4進2　4.帥五平六　將4退1

5.兵五進一

困斃，紅勝。

改編自2014首屆淄博「傅山杯」象棋公開賽濟南王

彥——傅山棋院周晨光對局。

第390局　蹤跡全無

著法（紅先勝）：

1.炮七退一　車7進1　2.俥二退一　將5退1

3.俥二平六！　包4退2　4.炮七進一

絕殺，紅勝。

改編自2014年蘇浙皖三省十一市縣區「百歲杯」中

國象棋邀請賽蕭山區華東——浙江蒼南謝尚有對局。

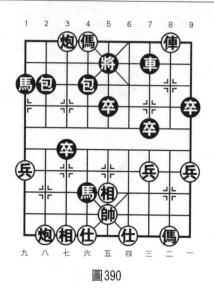

圖390

第391局　非同小可

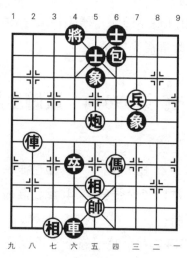

圖391

著法（紅先勝）：

1.俥八進五　象5退3　　2.俥八平七　將4進1

3.傌四進六　士5退4　　4.兵三平四　包6平5

黑如改走士4進5，則傌六進五，將4進1，俥七退二，絕殺，紅勝。

5.傌六進七　將4進1　　6.俥七平六　包5平4

7.俥六退一

絕殺，紅勝。

改編自2014年「偉康杯」風雲昆山象棋實名群第1屆總決賽南京言瓚昭——蘇州李晨對局。

第392局　龍鳳呈祥

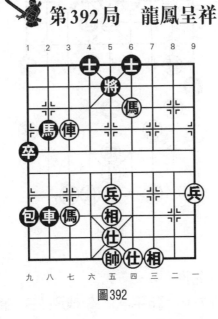

圖392

著法（紅先勝）：

1.俥七平五　將5平6　　2.傌四進二　馬2進4

　　黑如改走士6進5，則俥五平三，包1進2，俥三進
二，將6退1，俥三平五殺，紅勝。

　　3.傌二退三　將6進1　　4.俥五平六　士6進5

　　5.俥六退一

　　下一步俥六平四殺，紅勝。

　　改編自2013年西安市雁塔區象棋協會「班迪杯」年
終總決賽西安柳天──西安劉國倉對局。

第393局　驚訝無比

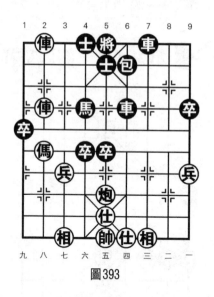

圖393

著法（紅先勝）：

1.前俥平六!　將5平4　　2.俥八進三　將4進1

3.傌八進七　將4進1　　4.俥八退二

連將殺，紅勝。

　　改編自2013年江蘇省第6屆「韓信杯」象棋蘇北名人賽暨「居然之家歐蓓莎杯」年終總決賽韓信沭陽章磊——歐蓓莎王華疆對局。

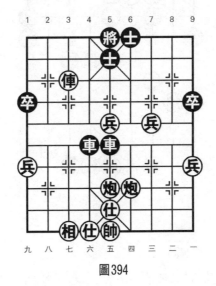

第394局　草率收兵

圖394

著法（紅先勝）：

1.兵五平六！　將5平4

　　黑如改走車4退1，則俥七進二，車4退4，炮四平二，車4平3，炮二進七殺，紅勝。

2.炮四進六！　車4平3　　3.兵六平七　士5進6

4.俥七平六

　　絕殺，紅勝。

　　改編自2013年第9屆「全福杯」濟南市棋王總決賽王彥——凌晨對局。

第395局　兵馬未動

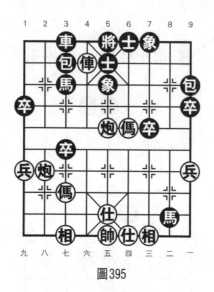

圖395

著法（紅先勝）：

1. 傌四進五！　象7進5　　2. 炮八平五　馬3進4

3. 俥六退三　包3平4　　4. 俥六進三　車3進2

5. 後炮平二　包9平8　　6. 帥五平六　車3退2

7. 炮二平五

下一步後炮進四殺，紅勝。

改編自2013年重慶銅梁首屆「鷗鵬杯」象棋賽銅梁鄧傳禮——大渡口李真友對局。

第396局　鳳毛麟角

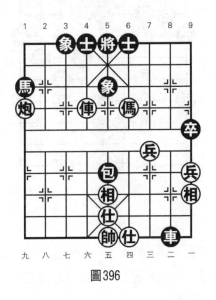

圖396

著法（紅先勝）：

1.帥五平六！　士6進5　　2.傌四進三　將5平6

3.俥六平四　士5進6　　4.俥四進一

絕殺，紅勝。

改編自2013年廣州市象棋甲組聯賽廣東謝藝——廣東黃向暉對局。

第397局　火樹銀花

著法（紅先勝）：

1.俥五進四　將5平4　　2.傌七進六　馬6退4

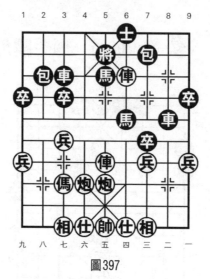

圖397

3.傌六進五　馬4進5　　4.俥五平七　將4平5

5.俥四進一　將5退1　　6.俥七進二

連將殺，紅勝。

改編自2013年廣州市象棋甲組聯賽龍江鎮黃逸超
——廣東羅子昱對局。

 第398局　病入膏肓

著法（紅先勝）：

1.傌六進四　將5平6　　2.炮五進一　將6進1

3.傌四進二　士5進6　　4.俥四進二

絕殺，紅勝。

改編自2013年廣州市象棋甲組聯賽廣東林川博——
廣東徐國棟對局。

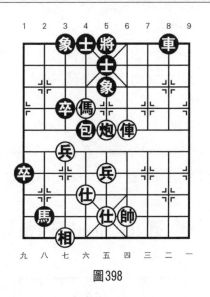

圖398

第399局　不自量力

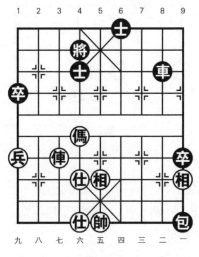

圖399

著法（紅先勝）：

1.俥七進五　將4退1　　2.俥七進一　將4進1

3.俥七平五　士4退5　　4.傌六進七　車8平3

5.俥五平七

捉死車，紅勝。

改編自2013年「東方商業廣場杯」蘇浙皖三省第5屆城市象棋比賽蘇州市隊王學東——杭州隊李炳賢對局。

第400局　富國強兵

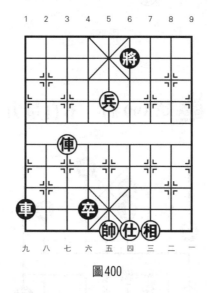

圖400

著法（紅先勝）：

1.俥七平四　將6平5　　2.兵五進一　將5退1

3.兵五進一　將5平4　　4.俥四平六

連將殺，紅勝。

改編自2013年南充周周定點佈局賽南充唐世文——

南充弋川新對局。

 第401局 悲憤欲狂

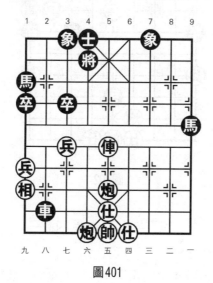

圖401

著法（紅先勝）：

1.炮五平六　車2平4　　2.前炮進七！　車4平2

3.仕五進六　車2平4　　4.俥五平六

絕殺，紅勝。

改編自2013年上海市第3屆「小麗杯」象棋公開賽韓

勇——任定邦對局。

 第402局 暮去朝來

著法（紅先勝）：

1.傌七退六　包5平4　　2.傌六進四　包4平7

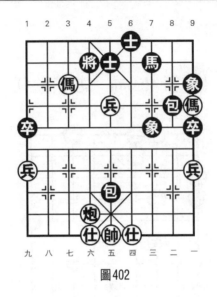

圖402

3.兵五平六　包7平4　　4.傌四進三

紅得子勝定。

改編自2013年上海市第3屆「小麗杯」象棋公開賽劉磊——馬群對局。

第403局　不足爲患

著法（紅先勝）：

1.俥二進三　將6進1　　2.炮六進六　包5進7

3.俥二退一　車7退6　　4.俥二平三

連將殺，紅勝。

改編自2006年「南開杯」京津冀中國象棋對抗賽天津劉智——河北閻玉鎖對局。

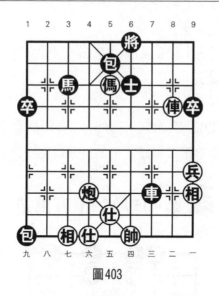

圖403

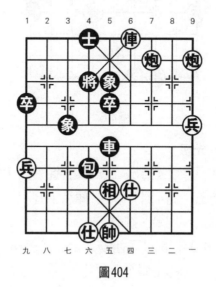

第404局　楚楚可憐

圖404

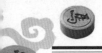

著法（紅先勝）：

1.炮三退一　象5進7　　2.俥四退二　象7退5

3.俥四退三

紅得車勝定。

改編自2013年「永虹・得坤杯」第16屆亞洲象棋個人賽臺灣象棋教育推廣協會江中豪——新加坡許正豪對局。

第405局　千言萬語

圖405

著法（紅先勝）：

1.俥四平八　士4進5　　2.兵五進一！　車6平5

3.俥八進五　將4退1　　4.俥八平五

下一步俥二平四殺，紅勝。

改編自2013年第28屆西安益德「漢唐杯」象棋公開賽西安邊小強——西安張會民對局。

第406局　魚目混珠

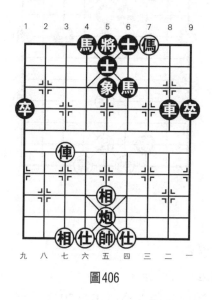

圖406

著法（紅先勝）：

1.炮五進六！　馬4進5　　2.俥七進五　士5退4

3.傌三退四

叫將抽車，紅勝定。

改編自2013年浙江省「永力杯」一級棋士象棋公開賽上海胡迪——上海王少生對局。

第407局　聲譽鵲起

著法（紅先勝）：

1.俥四進九　將4進1　　2.俥四退一　將4退1

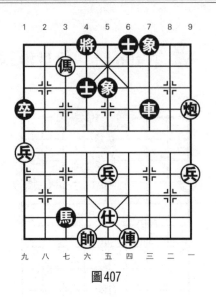

圖407

3.傌七退五

叫將抽車,紅勝定。

改編自2013年陝西寶雞市第29屆「寶隆陳倉杯」象
棋公開賽西安柳天——北京劉龍對局。

第408局　百依百順

著法（紅先勝）：

1.俥一進一　士5退6　　2.傌六退四　將5進1

3.傌四退六　將5退1

黑如改走將5平4,則傌六進八,將4平5,俥一退
一,將5退1,傌八進七,連將殺,紅勝。

4.傌六進七　將5平4　　5.俥一平四　將4進1

6.炮九退一　將4進1　　7.俥四平六

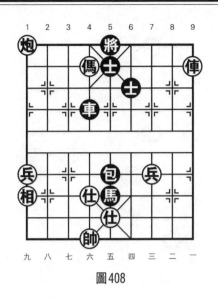

圖408

連將殺，紅勝。

改編自2013年廣東省潮州市第6屆「金通杯」象棋公開賽中山蘇鉅明──惠州李進對局。

第409局　胡思亂想

著法（紅先勝）：

1.傌三進四　將5平6　　2.傌四進二　將6平5

黑如改走將6進1，則傌二進三，將6平5，俥六平五，連將殺，紅勝。

3.傌二進三　將5退1　　4.俥六進六

連將殺，紅勝。

改編自2013年江蘇省東台市第2屆「群文杯」象棋公開賽浙江張培俊──東台吳兆華對局。

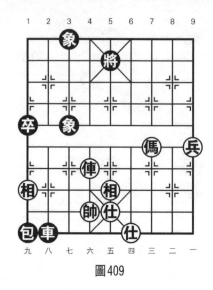

圖409

 第410局　表裡不一

圖410

著法（紅先勝）：

1.傌四進三　將5平4　　2.傌七進八　將4進1

3.俥三平七　車4平2　　4.俥七進二　將4退1

黑如改走將4進1，則傌三退四，將4平5，俥七退

一，士5進4，俥七平六殺，紅勝。

5.俥七進一　將4進1　　6.傌八退七　將4進1

7.傌三退四

絕殺，紅勝。

改編自2013年上海浦東「浦江緣‧川沙杯」長三角
地區象棋團體邀請賽浙江蒼南代表隊謝尚有——上海義結
棋緣隊談遠超對局。

第411局　花團錦簇

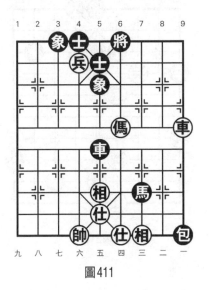

圖411

著法（紅先勝）：

1.傌四進三　　將6進1

黑如改走將6平5，則俥一進四，士5退6，俥一平四殺，紅勝。

2.俥一平四　　士5進6　　3.傌三進二　　將6退1

4.俥四進二　　將6平5　　5.兵六進一　　將5進1

6.俥四進一

連將殺，紅勝。

改編自2013年江西省「霏歐凰杯」象棋比賽九江周平榮——新余華光明對局。

第412局　　南來北往

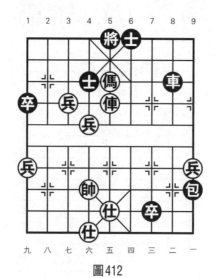

圖412

著法（紅先勝）：

1.傌五進三　　將5平4　　2.俥五進三　　將4進1

3.兵七進一　　車8進5　　4.帥六退一　　車8平3

5.兵七平六!　將4進1　　6.俥五平六

絕殺，紅勝。

改編自2013年四川眉山首屆鴻通「金色春天房產杯」中國象棋公開賽河南王興業——四川成都孫浩宇對局。

第413局　明日黃花

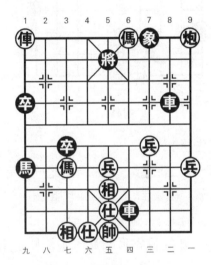

圖413

著法（紅先勝）：

1.俥九退一　將5退1　　2.傌四退三　象7進5

3.俥九進一　象5退3　　4.俥九平七

連將殺，紅勝。

改編自2013年江蘇鎮江「佳強杯」象棋爭霸賽上海言纘昭——常州徐向海對局。

第414局　氣喘吁吁

圖414

著法（紅先勝）：

1. 炮四進一　士5進6　　2. 俥七退一　將4退1

3. 傌四進五　士6進5　　4. 俥七進一

連將殺，紅勝。

改編自2013年江蘇省第22屆「金箔杯」象棋公開賽
徐州魯天——鎮江任依皓對局。

第415局　鐵面無私

著法（紅先勝）：

1. 俥二進二　車6退3　　2. 炮五平一　士4進5

3. 俥五進三　將5平4　　4. 俥二平四

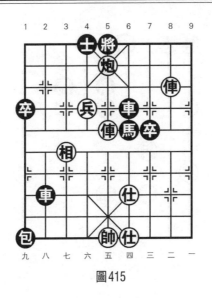

圖415

連將殺，紅勝。

改編自2013年江蘇省第22屆「金箔杯」象棋公開賽浙江謝尚有──無錫季彥鑫對局。

第416局　神通廣大

著法（紅先勝）：

1.炮八平四　將4進1　　2.俥九退一　將4進1

黑如改走將4退1，則炮四平一，將4平5，俥九平五，馬7退5，俥三進一殺，紅勝。

3.炮四退二！　象5退3

黑如改走士5進6，則俥三平六殺，紅勝。

4.俥三平五　馬7退6　　5.俥九平七

下一步俥七退一殺，紅勝。

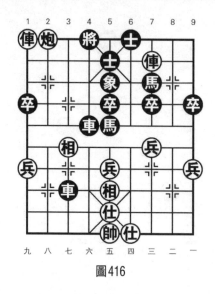

圖416

改編自2013年第3屆「同峰杯」象棋大賽上海談遠超
——江蘇黃曉冬對局。

第417局　廣漠無垠

著法（紅先勝）：

1.傌一進二　　將6平5

黑如改走將6退1，則傌二退三，將6退1，俥二進
五，連將殺，紅勝。

2.傌二退三　　將5平4　　　3.傌三退五　　將4平5

4.傌五退六

紅得車勝定。

改編自2013年第3屆「同峰杯」象棋大賽上海韓勇
——廣東蔡佑廣對局。

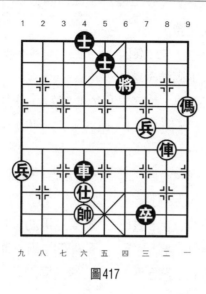

圖417

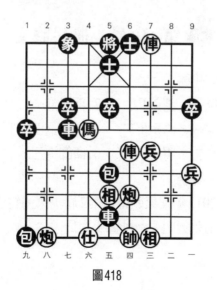

第**418**局　振兵釋旅

圖418

著法（紅先勝）：

1.炮四進七　象3進5

黑另有以下兩種應著：

（1）車3平4，炮四平七，士5退6，俥四進五，將5進1，俥四平五，將5平4，俥五平六，將4平5，俥三平五殺，紅勝。

（2）將5平4，傌六進七，將4進1，俥四平六，士5進4，俥三退一殺，紅勝。

2.炮四退一　士5退6　　3.俥三平四　將5平6

4.炮四平九　將6平5　　5.俥四進五　將5進1

6.傌六進七　將5平4　　7.俥四平六

絕殺，紅勝。

改編自2013年廣東順德區第2屆「東湧竹園居杯」象棋公開賽廣州李可東──陽江黎鐸對局。

第419局　偃兵修文

著法（紅先勝）：

1.兵四進一　將6平5　　2.兵四進一　將5退1

3.兵四進一　將5進1　　4.傌三退四　將5平6

5.傌四進二　將6平5　　6.俥四進三

連將殺，紅勝。

改編自2013年廣東順德區第2屆「東湧竹園居杯」象棋公開賽中山蘇鉅明──杜御風對局。

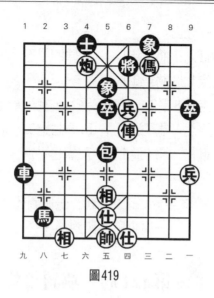

圖419

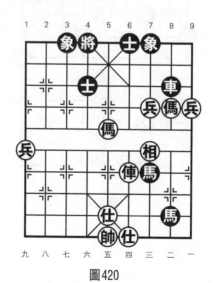

第420局　沉寂無聲

圖420

著法（紅先勝）：

1.俥四進六　將4進1　　2.俥四平五　士4退5

3.傌五進七　將4進1

黑如改走車8平3，則俥五平七，捉死車，紅勝定。

4.俥五平七　馬7退5　　5.俥七退二　將4退1

6.俥七進一　將4進1　　7.俥七平六

絕殺，紅勝。

改編自2013年晉江市第4屆「張瑞圖杯」象棋個人公開賽廣東林創強──廣東時鳳蘭對局。

第421局　燕語鶯聲

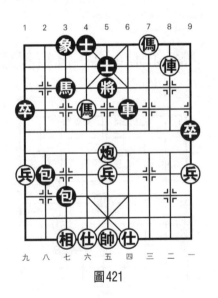

圖421

著法（紅先勝）：

1.俥二退一　士5進6　　2.傌六進四　將5平4

3.傌四進五　將4退1　　4.俥二平六

絕殺，紅勝。

改編自2012年湛江「茂豐杯」象棋公開賽廣東鄧家榮──廣西韋海東對局。

第422局　紋絲不動

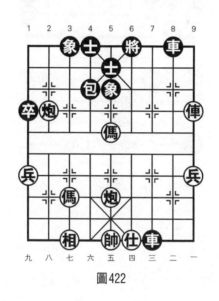

圖422

著法（紅先勝）：

1.俥一平四　士5進6　　2.俥四進一！　包4平6

3.炮八平四　包6進7　　4.傌五進四

連將殺，紅勝。

改編自2014年第4屆世界智力精英運動會越南阮黃燕──澳洲常虹對局。

第423局　心曠神怡

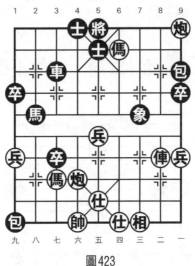

圖423

著法（紅先勝）：

第一種攻法：

1. 傌四進二　士5退6　　2. 傌二退三　士6進5

3. 俥二進六　士5退6　　4. 俥二平四

連將殺，紅勝。

第二種攻法：

1. 俥二進六　士5退6　　2. 俥二平四　將5進1

3. 炮六平五　包9平5　　4. 炮一退一

連將殺，紅勝。

改編自2013年「QQ遊戲天下棋弈」全國象棋甲級聯賽廣西跨世紀黨斐——湖南象棋歐照芳對局。

第424局　偃甲息兵

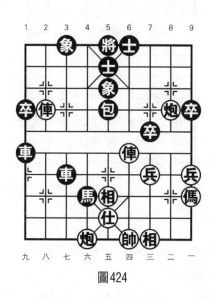

圖424

著法（紅先勝）：

1.炮二進三　象5退7　　2.俥四進五！　士5退6

3.俥八平五　象3進5　　4.俥五進一

連將殺，紅勝。

改編自2013年秀容「御苑杯」象棋公開賽天津張彬
——山西梁輝遠對局。

第425局　字裡行間

著法（紅先勝）：

1.兵七平六　將5進1　　2.炮九退二　包2進4

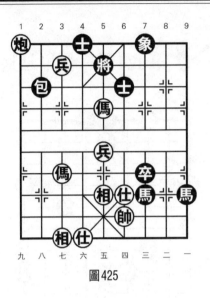

圖425

3.傌五進七　包2退4　　4.傌七退六

連將殺，紅勝。

改編自2013年菲律賓第4屆「千島杯」中國象棋邀請賽廈門翔安隊鄭一泓——晉江隊許謀生對局。

第426局　山花爛漫

著法（紅先勝）：

1.炮九平七　將5進1　　2.炮七退一　將5進1

3.炮八退二　士4退5　　4.炮七退一

連將殺，紅勝。

改編自2007年第10屆世界象棋錦標賽越南阮成保——印尼余仲明對局。

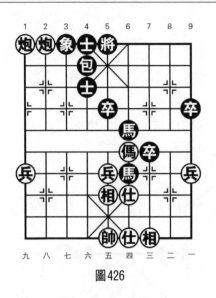

圖426

第**427**局　萬籟無聲

圖427

著法（紅先勝）：

1.傌三進二　將6退1　　2.傌二退一　將6進1

3.傌一退三　將6進1　　4.俥一退二

連將殺，紅勝。

改編自2013年第3屆「同峰杯」象棋大賽上海王鑫海
——上海顧智愷對局。

第428局　兵微將寡

圖428

著法（紅先勝）：

1.俥七退一　將4退1　　2.炮四進八！　士5進6

3.俥七進一　將4進1　　4.俥八平六

連將殺，紅勝。

2013年重慶市九龍坡區魅力含谷「金陽地產杯」象
棋公開賽北京王天一——湖南張申宏對局。

 第429局　烏煙瘴氣

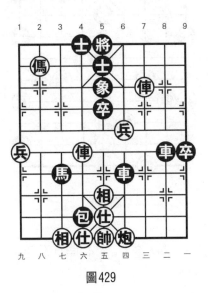

圖429

著法（紅先勝）：

1.俥六進五！　士5退4　　2.傌八退六　將5平6

3.俥三平四

連將殺，紅勝。

改編自2005年第1屆「威凱房地產杯」全國象棋排名賽開灤莊玉庭——上海歐陽琦琳對局。

 第430局　心如死灰

著法（紅先勝）：

1.炮七進九　將5進1　　2.炮七退一！　將5平4

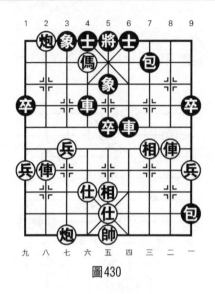

圖430

3.炮八退一　將4進1　　4.俥八進四

連將殺，紅勝。

改編自2005年「甘肅移動通信杯」全國象棋團體賽
山東嘉周侯昭忠——山西劉晉玉對局。

第431局　秋月春風

著法（紅先勝）：

1.兵七進一　將4平5　　2.傌六進七　將5平6

3.兵三進一　將6進1　　4.傌五進三

連將殺，紅勝。

改編自2012年首屆「武工杯」大武漢職工象棋邀請
賽廣東隊張學潮——四川隊鄭一泓對局。

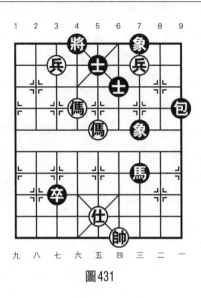

圖431

第432局　一塵不染

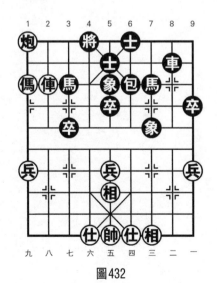

圖432

著法（紅先勝）：

1.傌九進八　象5退3　　2.傌八退七　將4進1

3.俥八進一　將4進1　　4.炮九退二

連將殺，紅勝。

改編自2011年第12屆世界象棋錦標賽新加坡黃俊銘
—德國弗里施穆特對局。

歡迎至本公司購買書籍

親臨本公司購買圖書者
請於上班時間星期一至星期五
(8:30-12:00，13:30-17:30)
至台北市北投區致遠一路二段12巷1號。

建議路線
1. 搭乘捷運
　　淡水信義線石牌站下車，由月台上二號出口出站，二號出口出站後靠右邊，沿著捷運高架往台北方向走(往明德站方向)，其街名為西安街，約80公尺後至西安街一段293巷進入(巷口有一公車站牌，站名為自強街口，勿超過紅綠燈)，再步行約200公尺可達本公司，本公司面對致遠公園。

2. 自行開車或騎車
　　由承德路接石牌路，看到陽信銀行右轉，此條即為致遠一路二段，在遇到自強街(紅綠燈)前的巷子左轉，即可看到本公司招牌。

國家圖書館出版品預行編目資料

象棋名手殺著精華 ／ 吳雁濱　編著
　　——初版，——臺北市，品冠，2018〔民107.03〕
　　　面；21公分 ——（象棋輕鬆學；18）
　　　ISBN 978－986－5734－77－0（平裝；）

1.象棋
997.12　　　　　　　　　　　　　　　106025464

象棋名手殺著精華

編 著 者／吳雁濱
責任編輯／倪穎生
發 行 人／蔡孟甫
出 版 者／品冠文化出版社
社　　址／台北市北投區（石牌）致遠一路2段12巷1號
電　　話／（02）28233123‧28236031‧28236033
傳　　眞／（02）28272069
郵政劃撥／19346241
網　　址／www.dah-jaan.com.tw
E－mail／service@dah-jaan.com.tw
承 印 者／傳興印刷有限公司
裝　　訂／眾友企業公司
排 版 者／弘益電腦排版有限公司
授 權 者／安徽科學技術出版社
初版1刷／2018年（民107）3月

定 價／350元

大展好書　好書大展

品嘗好書　冠群可期